# THE BOOK OF THE NIGHT

화가가 사랑한 밤

# THE
# BOOK
## *of the*
# NIGHT

*Night in Art*

**명화에 담긴 101가지 밤 이야기**

# 화가가 사랑한 밤

정우철 지음

오후의
서재

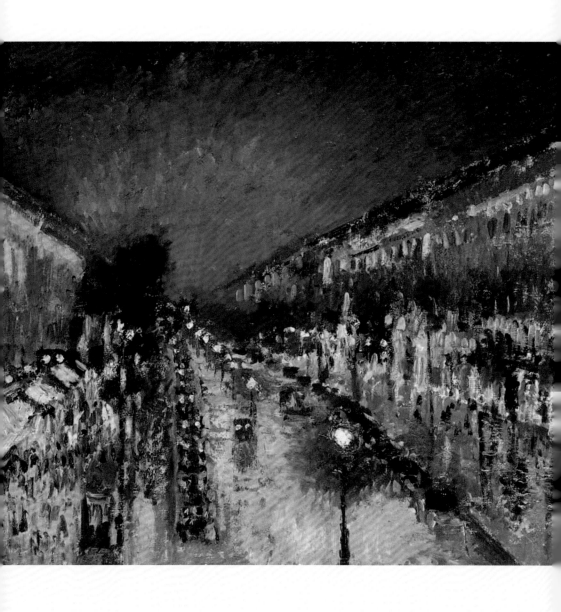

Camille Pissarro, *The Boulevard Montmartre at Night*, 1897
카미유 피사로, 〈몽마르트 대로, 밤풍경〉

# 추억을 그리고 위로를 전하는 밤의 역사

파리 오르세 미술관에서 반 고흐의 〈론강의 별이 빛나는 밤〉을 마주했습니다. 그는 "밤하늘의 별을 보면 항상 꿈을 꾸게 된다"라고 말했습니다. 저역시 밤하늘을 좋아하기에 그 말에 공감했고, 고흐의 편지를 읽고 왔기에 그림은 더욱 아름다웠습니다. 원화 앞에서 사용하는 저만의 감상법이 있습니다. 화가가 생전 붓을 들고 캔버스 앞에 서 있었을 거리까지 그림에 다가가는 겁니다. 그 후에 생각하죠. '이 거리에 서서 그렸겠구나, 붓 터치한 번에 얼마나 많은 고민을 했을까?' 그러면 그들의 마음에 조금씩 다가갈 수 있습니다. 밤하늘의 별을 바라보며 희망찬 미래를 꿈꾸고, 고독을 달래며 사랑하는 이를 기다리던 화가들은 집으로 돌아와 소중한 기억이 잊힐까 그 마음을 다시 캔버스에 담아냅니다.

밤은 우리의 몸을 재우지만 잠들어 있던 감성을 깨우기도 합니다. 그리고 진솔한 이야기가 시작되죠. 혹시 붓 터치에도 마음을 담을 수 있다는 걸 아시나요? 물감을 두껍게 꾹꾹 눌러 바르며 사무치는 슬픔을, 부드러운 터치로 조금은 가벼워진 마음을 담아내기도 합니다. 그렇게 그림을 자세히 바라보면 그곳에는 한 인간의 역사가 담겨 있습니다.

문득 그들이 표현한 밤의 역사가 궁금해집니다. 밤하늘이 이토록 다양한 색으로 우릴 덮어주고 있었다는 걸, 밤의 그림을 되짚으며 알았습니다. 그만큼 풍부한 밤을 느끼기 위해 17세기부터 21세기까지 다섯 세기를 아우르는 101개의 밤을 담았습니다. 고된 하루를 마치고 침대에 누워 잠시 휴식을 취할 수 있는, 꿈을 꿀 수 있는 책이 되기를 바랍니다. 여러분의 밤은 어떤 역사를 담고 있나요?

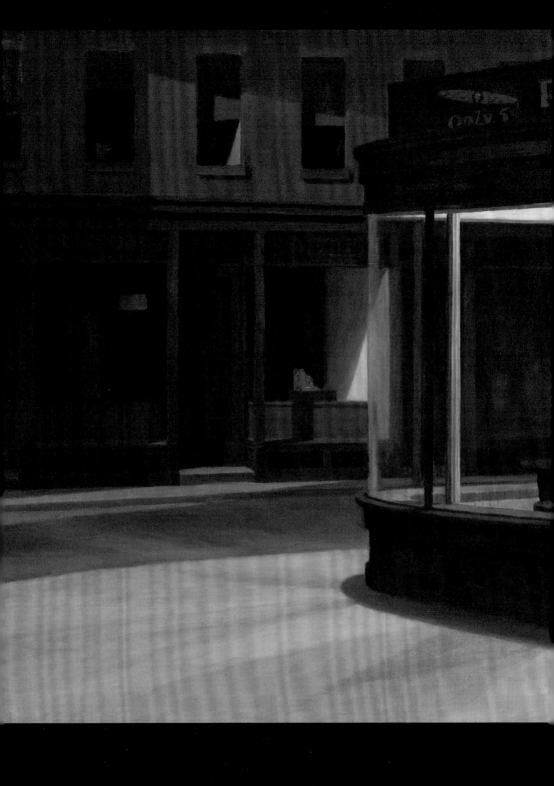

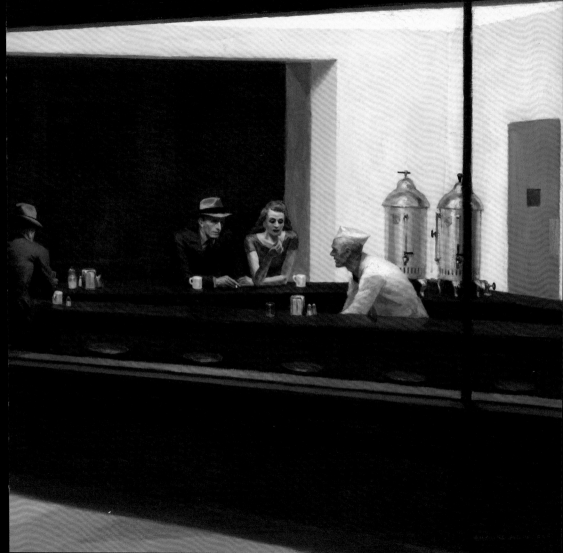

*Contents*

# THE BOOK OF THE NIGHT

*Night in Art*

# Jean François
# Millet

**장 프랑수아 밀레**

## 소박한 농민의 숭고한 밤

한국인이 깊이 사랑하는 화가, 장 프랑수아 밀레. 그의 작품 속에는 시골의 할머니, 할아버지가 떠오르는 장면들이 가득합니다. 밀레의 눈을 통해 보는 농촌은 축제의 환희나 농민들의 춤사위가 아닌, 한결같이 검소하고 경건한 삶의 순간들로 차 있습니다. 그들에게 밤은 고된 일과를 마치고 맞이하는 안식이 되어주었습니다. 하루를 마무리하며 별이 빛나는 밤을 봅니다. 남편과 아빠를 기다리는 가족의 품으로 돌아가는 시간은 고된 노동을 견디고 내일을 살게 하는 힘이 되었습니다. 밀레는 그들의 밤을 포착했습니다.

역사 속 많은 화가가 이와 같은 주제를 담아냈지만, 밀레만큼 장식을 배제하고 본질을 담담하게 포착한 이는 드뭅니다. 그에게 있어 농촌은 세계 어디에서나 볼 수 있는, 큰 변화는 없지만 묵묵히 자신의 삶을 영위하는 사람들의 터전이었습니다. 이들은 땅을 갈고, 씨를 뿌리고, 결실을 수확하는 일상에서 숭고한 아름다움을 발견합니다. 그의 그림은 단순한 농촌의 일상을 넘어 인간 존재의 깊이와 그 속에 있는 아름다움을 조용히, 그러나 강렬하게 전달합니다. 우리는 밀레의 세계를 통해 삶의 가장 평범한 순간에서조차 진정한 감동을 발견하게 됩니다.

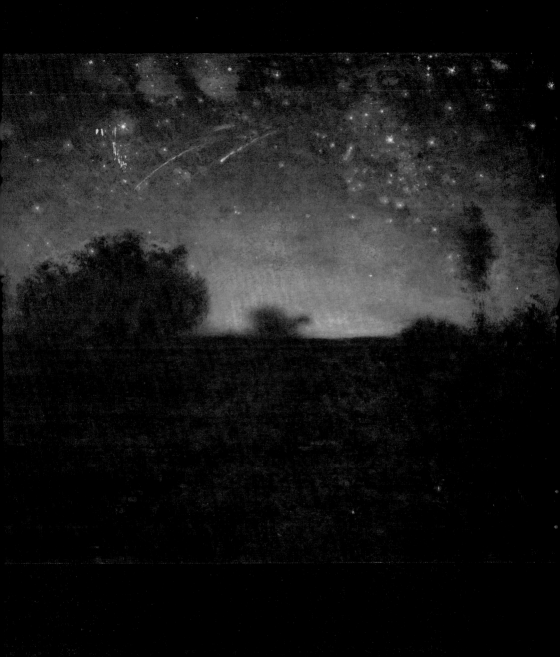

Jean François Millet, *Starry Night*, 1850-1865
장 프랑수아 밀레, 〈별이 빛나는 밤〉

신앙심이 깊은 대가족에서 자란 밀레는 경건한 분위기 속에 일찍이 특별한 재능을 발휘했습니다. 주변 풍경과 농민들을 스케치하는 그의 천재성은 어린 시절부터 남달랐습니다. 항상 가난하게 살았지만, 그의 아버지는 밀레의 재능을 알아보고 화가가 되기를 간절히 바랐습니다. 이후 그런 아버지와 첫 아내의 죽음이 밀레에게 깊은 슬픔을 안겨주기도 했죠. 이런 어려움은 그가 작품 활동에 더욱 몰두하게 만들었습니다. 밀레는 기존 예술에 반항하거나 새로운 미학에 도전하기보다는 꾸준한 데생으로 기본기를 다졌고 자신이 사랑하는 주제에 열정을 쏟았습니다. 그의 끈기와 열정은 결실을 맺어 화가로서 성공을 거두게 되죠. 1848년 살롱전에 입선하고, 1867년 만국박람회 미술전에서 1등상을 받은 것입니다.

　　밀레는 사랑하는 가족과 나눈 추억과 그들을 향한 그리움 속에서 예술에 대한 순수한 열정을 불태웠습니다. 그래서일까요? 그의 그림은 오늘날까지도 많은 이에게 감동을 주며, 그가 걸어온 길을 낭만적으로 기억하게 만듭니다. 밀레는 농민들의 삶을 미화하지도, 이상화하지도 않았습니다. 그는 그저 자신이 바라본 대로 허위 없는 숙명적인 인간의 삶을 담백하게 표현했습니다. 그의 솔직하고 순박하며 성실한 삶은 하루하루 주어진 역할을 묵묵히 수행하는 농민들의 삶과 닮아 있었습니다.

　　세월이 흘러 세기가 바뀌면서, 밀레의 작품에 감동을 받은 또 다른 거장들이 탄생했습니다. 국내의 박수근과 서양의 빈센트 반 고흐가 바로 그들입니다. 우리는 삶에서 특별한 이벤트가 계속되길 바라며, 평범하고 똑같은 하루를 보내서는 뒤처진다고 생각하기도 합니다. 그러나 삶이란 그저 주어진 일을 묵묵히 해나가는 것, 그 자체로도 위대한 것이 아닐까요? 밀레는 삶의 진정한 가치가 어디에 있는지 가르쳐주며, 우리의 평범한 하루도 특별하게 만들어줍니다.

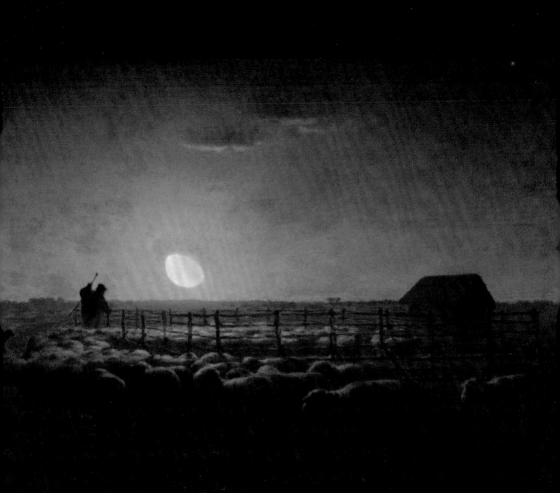

Jean François Millet, *The Sheepfold, Moonlight*, 1860
장 프랑수아 밀레, 〈달 밝은 양 사육장〉

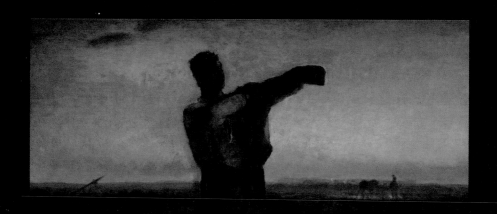

Jean François Millet, *The End of the Day, Effect of Evening*, 1867
장 프랑수아 밀레, 〈하루의 끝〉

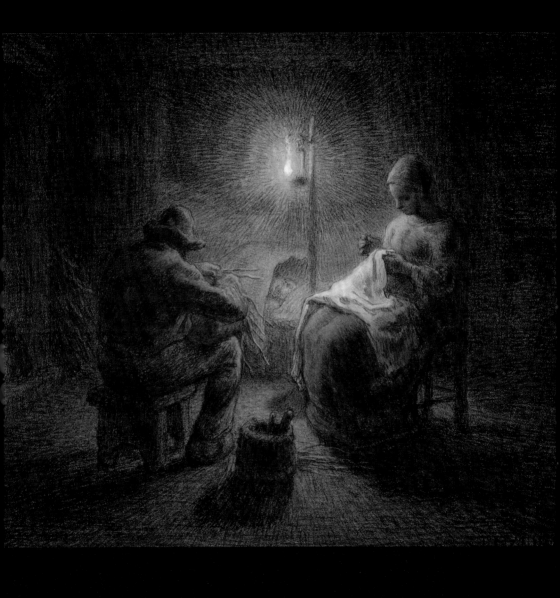

Jean François Millet, *Winter Evening*, 1867
장 프랑수아 밀레, 〈겨울 저녁〉

# Peter Paul
# Rubens

**페테르 파울 루벤스**

## 평화가 넘실거리는 따스한 밤

인간은 언어보다 먼저 그림으로 소통을 시작했습니다. 어찌 보면 미술의 역사가 곧 인간의 역사 아닐까요? 그 무수한 시간 속 화가들을 알아가는 건 밤하늘의 수많은 별을 하나하나 들여다보는 것만 같습니다. 화가들은 각자의 빛을 가지고 있는 별과 같죠. 그리고 그중에는 유독 빛나는 별도 있습니다.

화가들의 화가, 화가들의 왕. 이 수식어에 걸맞은 화가는 누구일까요? 피카소? 라파엘로? 미켈란젤로? 물론 대단한 화가들인 것은 사실입니다. 하지만 저는 언제나 이 화가를 떠올립니다. 페테르 파울 루벤스. 우리에겐 《플랜더스의 개》에서 네로가 그토록 간절히 보고 싶어한 〈십자가에서 내려지심The Descent from the Cross〉을 그린 화가로 알려져 있죠. 그는 1577년에 태어나 주로 플랑드르에서 활동했습니다. 그의 작품을 보고 있자면 넘치는 생동감과 생명력에 감탄이 절로 나옵니다.

구불구불한 선으로 표현한 인간의 육체에선 힘이 넘칩니다. 그의 그림에 감탄한 왕들이 서로 초상화를 부탁하여 작은 왕들은 기다리다 늙어 세상을 떠났다는 우스갯소리까지 떠도는 걸 보면 그 명성이 어느 정도였는지 짐작이 갑니다. 심지어 호방한 성격에 풍부한 지식과 교양까지 갖추고 다양한 언어에 능통해 외교관 활동까지 겸한 이 화가의 이야기는 마치 신화 속에나 나올 듯합니다.

Peter Paul Rubens, *Old Woman and Boy with Candles*, 1616-1617
페테르 파울 루벤스, 〈촛불을 든 노인과 소년〉

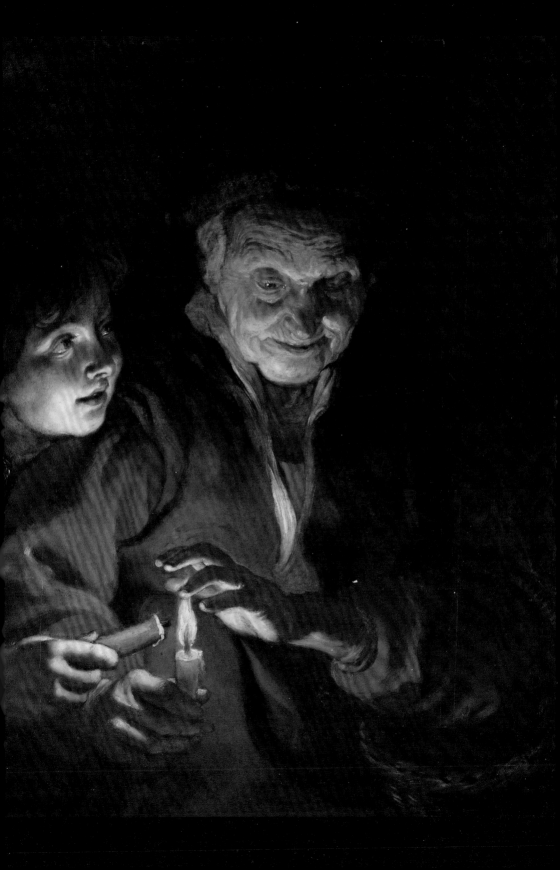

그런데 그런 루벤스에게도 넘치는 에너지보다는 고요함과 따스함이 느껴지는 작품이 있습니다. 〈촛불을 든 노인과 소년〉과 〈달빛에 비친 풍경〉이 그렇습니다. 루벤스는 이 작품들에서 빛과 어둠의 대비를 극명하게 표현하는 키아로스쿠로Chiaroscuro 기법으로 눈앞에서 펼쳐지는 연극의 한 장면처럼 어둠과 촛불을 표현했습니다. 자세히 볼까요? 노인의 손에서 촛불이 타고 있습니다. 촛불은 지혜를 상징하는데요. 어린 소년이 자신의 초에도 불을 붙이려 다가갑니다. 험난한 삶을 몸으로 겪으며 얻은 노인의 지혜를 배우려는 것이지요. 소년의 얼굴에선 호기심과 존경, 사랑이 느껴지고 노인의 표정에선 평온함과 만족감이 느껴집니다. 시기와 국적을 초월해 할머니와 손자가 나눈 추억을 떠올리게 하는 작품입니다. 이런 밤이라면 아무리 깜깜한 어둠이라도 따스하게 느껴질 겁니다.

〈달빛에 비친 풍경〉은 루벤스의 마지막 시기를 로맨틱하게 담아낸 걸작입니다. 이미 부와 명예를 얻은 루벤스는 말년에 자연의 아름다움에 매료되어, 앤트워프 외곽의 시골 저택에서 자신만의 즐거움을 위한 그림을 그리며 평온한 시간을 보냈습니다. 성서 속 인물들과 신화적인 장면을 그리던 그는 노년에 이르러 인물이 등장하지 않는 평화롭고 조용한 풍경화를 즐겨 그렸습니다. 이 작품에도 원래는 성경 속 인물이 있었으나, 그 인물을 지우고 순수한 자연의 아름다움을 담아내기로 한 것이지요. 밤하늘에는 반짝이는 별들을 흩뿌려 마치 천상의 축복을 받는 듯한 느낌을 줍니다. 이러한 말년의 작품들은 예술 강의에서 예시로 사용될 만큼 후대에 큰 영향을 미쳤으며, 특히 영국의 풍경화 거장 존 컨스터블John Constable 같은 화가들에게 깊은 영감을 주었습니다. 루벤스는 그야말로 미술사의 별 같은 존재라 할 수 있겠네요. 이 그림은 루벤스가 자연의 아름다움 속에서 느낀 평온과 행복을 우리도 함께 느끼게 해줍니다.

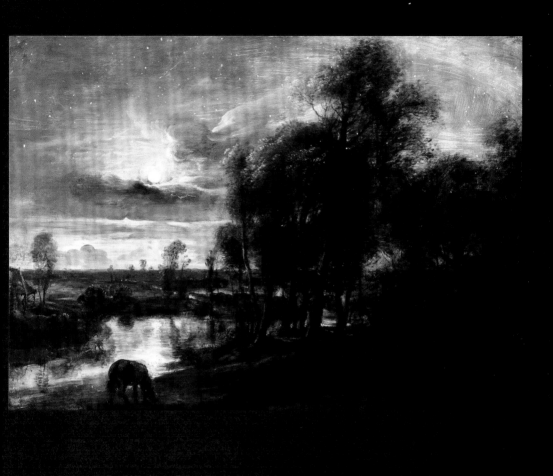

Peter Paul Rubens, *Landscape by Moonlight*, 1635-1640
페테르 파울 루벤스, 〈달빛에 비친 풍경〉

Witold Pruszkowski, *Falling Star*, 1884
비톨트 프루슈코프스키, 〈별똥별〉

Johann Heinrich Fussli, *The Nightmare*, 1781
헨리 푸젤리, 〈악몽〉

# Vincent van Gogh

**빈센트 반 고흐**

## 꿈의 풍경과 별이 빛나는 밤

전 세계에서 가장 사랑받는 화가 빈센트 반 고흐, 이름만으로도 참 외롭고 쓸쓸한 감정을 불러옵니다. 지금도 많은 인파가 그의 별을 보기 위해 오르세 미술관과 뉴욕 현대미술관에 모여듭니다. 하지만 생전 단 한 점의 그림밖에 팔지 못한 그는 늦깎이 화가였습니다. 목사 아버지와 무명화가 어머니 사이에서 태어난 고흐는 젊은 시절 자신이 원하는 게 무엇인지 찾지 못해 방황하는 청년이었습니다. 미래를 고민하는 지금의 젊은이들과 다르지 않은 모습이었죠. 구필 화랑Goupil & Cie에서 최연소 점원으로 일하기도 하고 잠시 목사의 꿈도 꾸었지만, 결국 모두 포기할 수밖에 없었습니다.

그러던 중 그에게 한 줄기 빛처럼 보인 것이 '밀레'의 그림이었습니다. 농민의 모습을 숭고하게 그린 그의 작품을 보며, 고흐는 드디어 자신이 원하는 것을 찾았습니다. 그림을 통해 가난한 자들을 섬기는 것, 어쩌면 화가란 하나님의 말씀을 그림으로 전하는 사람일지도 모른다는 생각이었습니다. 그의 나이 27세였습니다.

세상을 떠난 나이가 37세니 우리가 아는 그의 작품은 모두 10년 사이에 나온 것입니다. 그림에 영혼까지 바칠 수 있다던 그가 종종 부럽게도 느껴집니다. 살면서 자기가 정말 사랑하는 일, 인생을 바칠 수 있는 일을 찾는 사람이 몇이나 될까요? 비록 힘든 삶이었지만 고흐는 죽는 순간까지 화가가 된 것을 후회하지는 않았을 겁니다.

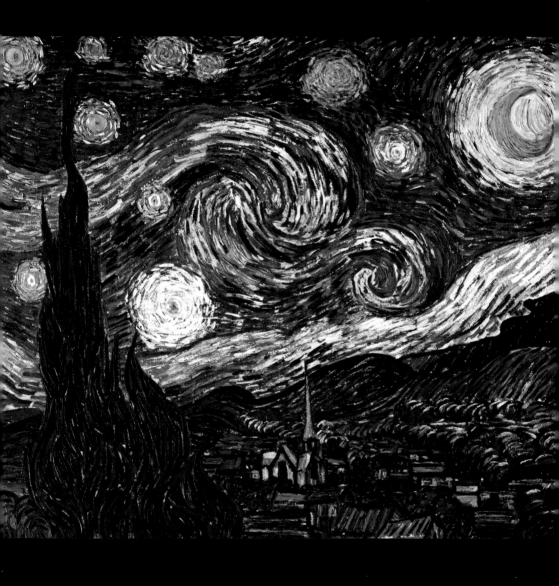

Vincent van Gogh, *The Starry Night*, 1889
빈센트 반 고흐, 〈별이 빛나는 밤〉

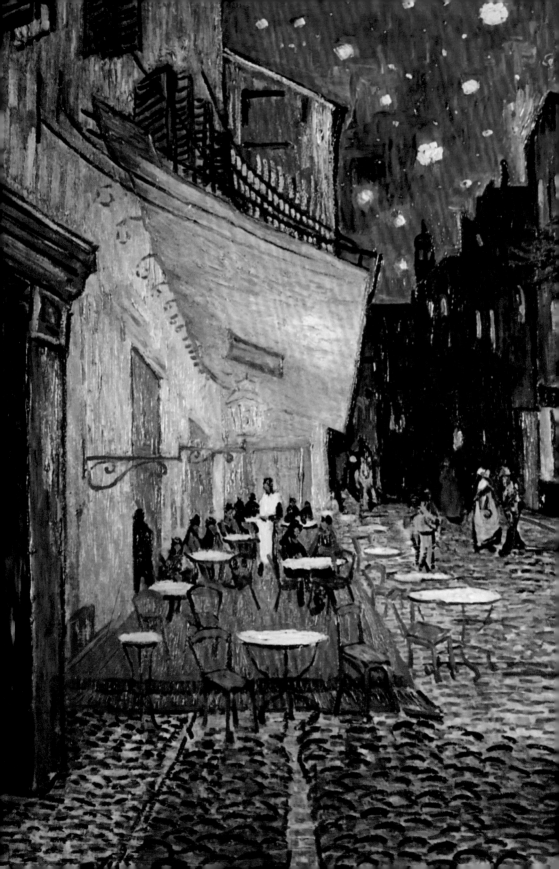

그런 그에게 밤하늘의 별은 어떤 존재였을까요? 그는 자신의 커다란 별 그림을 비웃는 자들에게 "밤하늘의 별은 항상 나를 꿈꾸게 한다"라고 말하곤 했습니다. 그가 처음 별을 그린 장소는 아를이었습니다. 예술가 공동체를 만들기 위해 아를의 노란 집에 도착했을 때, 그는 무엇이든 이룰 수 있을 것만 같았습니다. 새로운 시작은 늘 설레게 하죠. 고흐는 론강에 비치는 별빛을 바라보며 그림을 그렸습니다.

노란 가스등이 은은하게 빛나고, 연인이 손을 잡고 걸어갑니다. 이루지 못한 사랑에 외로워하던 그의 마음이 담겼을 겁니다. 낭만적인 작품 〈밤의 카페 테라스〉도 이곳에서 탄생했습니다. 그렇게 고흐는 아를에서 별을 보며 새로운 인생을 꿈꿨습니다. 그 꿈을 함께 이루어줄 폴 고갱이 도착했을 때, 별은 더욱 환하게 빛났습니다.

하지만 얼마 뒤 고갱과 불화를 빚고, 희망을 꿈꾸던 고흐는 사라지게 되죠. 그는 발작과 알코올 중독으로 자신의 귀를 자르는 등 정신을 차리지 못했습니다. 정신이 돌아왔을 때 고갱은 떠났고, 사람들은 고흐가 마귀에 들렸다며 마을에서 쫓아내라는 탄원서를 경찰서에 제출했습니다.

상처받은 고흐는 스스로 정신병원에 입원하게 됩니다. 단 그림만 그리게 해달라는 조건과 함께였죠. 그곳에서 창밖을 바라보며 그린 역작이 바로 〈별이 빛나는 밤〉입니다. 더욱 커진 별들과 소용돌이치는 구름, 높게 솟은 사이프러스 나무가 보입니다. 자신의 고향과 아를의 모습을 더한 상상 속 마을 풍경이지요. 고흐는 이 풍경을 위해 눈앞에 보이는 창살을 지웠습니다. 아직 삶을 포기하지 않은 마음이었죠.

Vincent van Gogh, *Café Terrace at Night*, 1888
왼쪽: 빈센트 반 고흐, 〈밤의 카페 테라스〉

Vincent van Gogh, *Starry Night over the Rhone*, 1888
뒤쪽: 빈센트 반 고흐, 〈론강의 별이 빛나는 밤〉

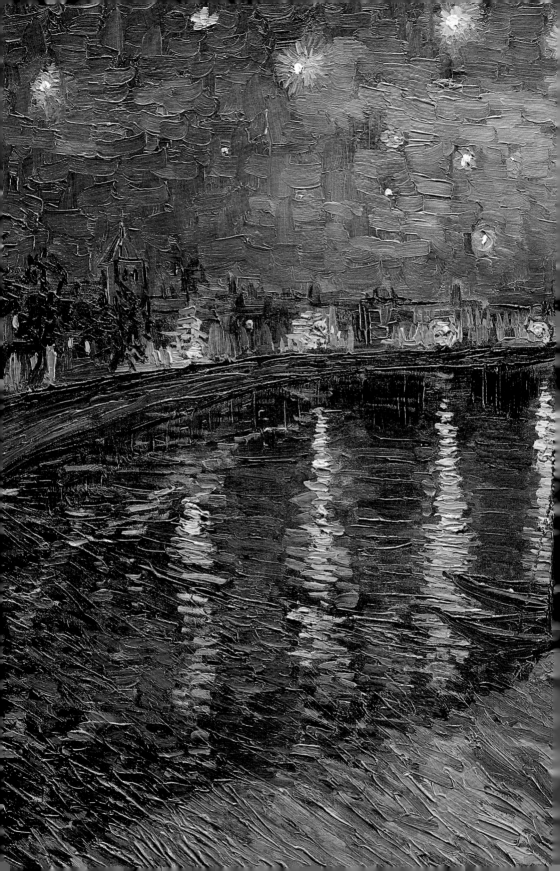

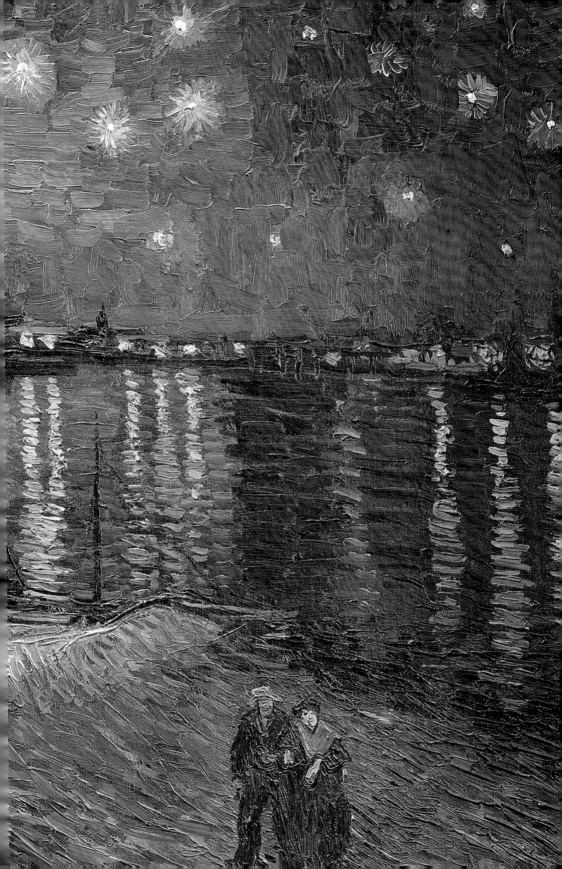

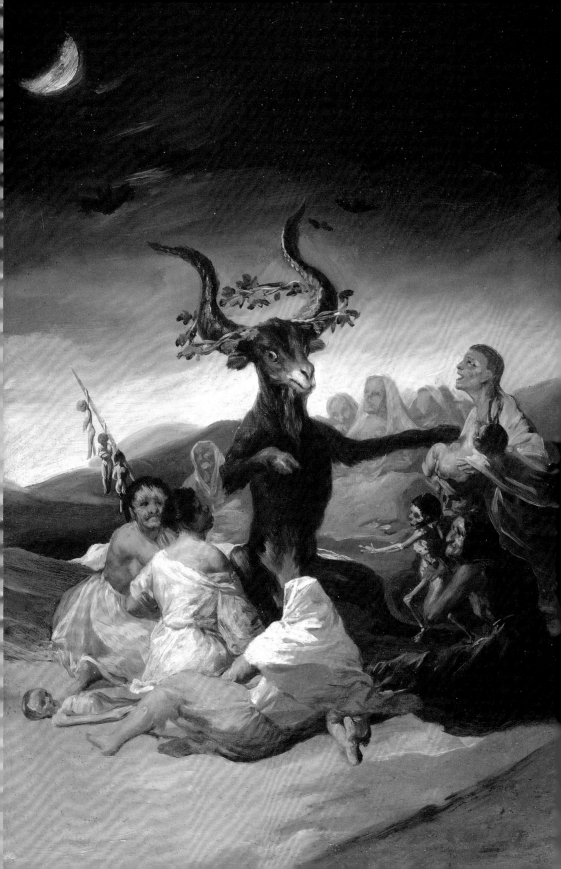

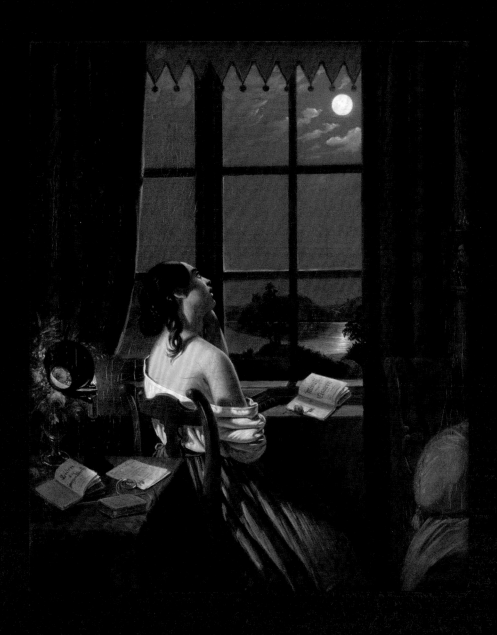

Francisco Goya, *Witches' Sabbath*, 1797-1798
왼쪽: 프란시스코 고야, 〈마녀의 안식일〉

Johann Peter Hasenclever, *Die Sentimentale*, 1846-1847
위: 요한 페테르 하젠클레버, 〈감성〉

Eugène Delacroix, *The Horse Thieves*, 19th century
뒤쪽: 외젠 들라크루아, 〈말 도둑〉

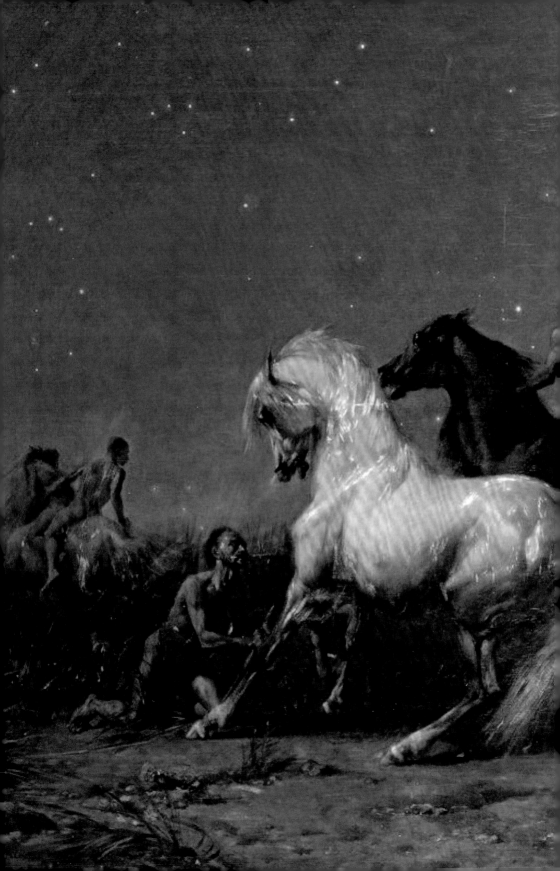

# Anne
# Magill

### 앤 매길

## 추억 속 시간이 멈춘 밤

어떤 기억은 지워지지 않습니다. 그저 흐릿해질 뿐이죠. 그 속에 담긴 감정은 언제나 가슴 깊이 자리 잡고 있습니다. 삶을 살아가며 때때로 특별한 자극으로 그 기억이 선명해지기도 하죠. 앤 매길의 작품은 흐릿해진 기억의 화소를 높여 줍니다.

그녀의 작품은 마치 시간이 멈춘 듯한 순간을 포착합니다. 〈자정〉을 함께 보실까요? 노란빛이 감도는 부둣가의 밤, 연인이 서로를 꼭 안고 있습니다. 여자는 남자의 어깨에 부드럽게 기대어 있습니다. 영화 속 한 장면처럼 로맨틱하고 아름답습니다. 사랑하는 이와 함께 있는 순간, 시간이 멈춘 듯한 그 느낌, 서로의 체온이 느껴지고 세상 모든 것이 사라진 듯한 평화로움. 이런 순간들은 우리의 가슴 속에 영원히 남습니다. 앤 매길의 작품은 그런 소중한 기억을 되살려줍니다.

북아일랜드 출신 1962년생 화가, 앤 매길. 현재도 활발히 활동하고 있는 이 작가는 1984년 세인트 마틴 예술학교 졸업 후 일러스트레이터로 지냈습니다. 목탄과 파스텔을 사용한 작품으로 빠르게 명성을 쌓았는데요. 1992년 첫 개인전을 시작으로 순수 예술가의 길에 들어섰습니다. 밤에는 유화를 그렸고, 낮에는 목탄과 아크릴을 사용해 작업했죠.

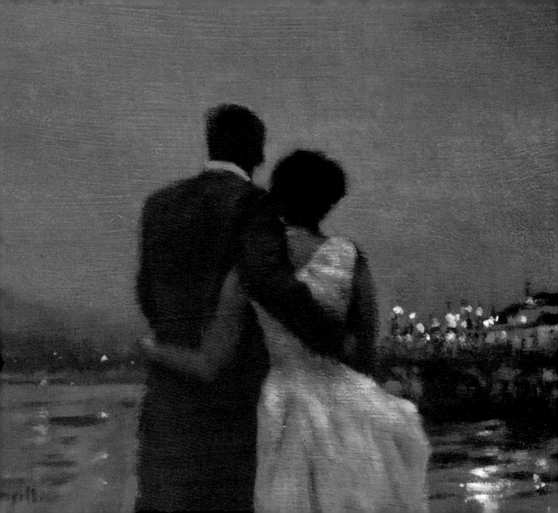

그녀에게 빛과 인물은 언제나 인생을 탐구하는 데 중요한 주제였습니다. 매길의 작품은 시간의 흔적이 쌓여 빛바랜 사진을 보는 듯 몽환적인 분위기를 풍깁니다. 한때 복고풍 카메라가 인기였는데요. 저 역시 일부러 화소가 낮은 카메라를 사서 여행을 간 적이 있습니다. 모든 것이 선명한 시대에 오래된 추억의 모습처럼 나오는 사진이 신기했죠. 저에겐 지금은 없어진 그때의 사진이 떠오르게 하는 그림입니다.

앤 매길의 작품에는 특징이 또 하나 있는데요. 주로 뒷모습을 캔버스에 담았습니다. 어떠신가요. 그림을 보며 떠오르는 추억과 사람이 있으신가요. 사람은 만나면 언젠가는 헤어지게 됩니다. 시간의 차이가 있을 뿐, 이별은 피할 수 없는 운명이죠. 그럼에도 불구하고 이별의 아픔에는 쉽게 익숙해지지 않습니다.

그녀는 왜 뒷모습을 그렸을까요. 얼굴이 나오지 않기에 그 누구의 추억도 될 수 있기 때문은 아닐까요. 이별하고 떠나는 사람의 앞모습을 보며 보내주면 쉽게 잊을 수 있다고 합니다. 하지만 뒷모습을 바라보며 보내준 이는 그 기억을 평생 간직하게 됩니다. 매길의 작품 속 연인들은 서로를 꼭 안은 모습으로 표현되어 있습니다. 이는 사랑의 시작과 끝, 그리고 영원한 추억을 상징하는 것 같습니다.

Anne Magill, *The Gap Between Words*, 2021
오른쪽: 앤 매길, 〈언어의 간극〉

Anne Magill, *Late Evening*, 2002
뒤쪽: 앤 매길, 〈늦은 저녁〉

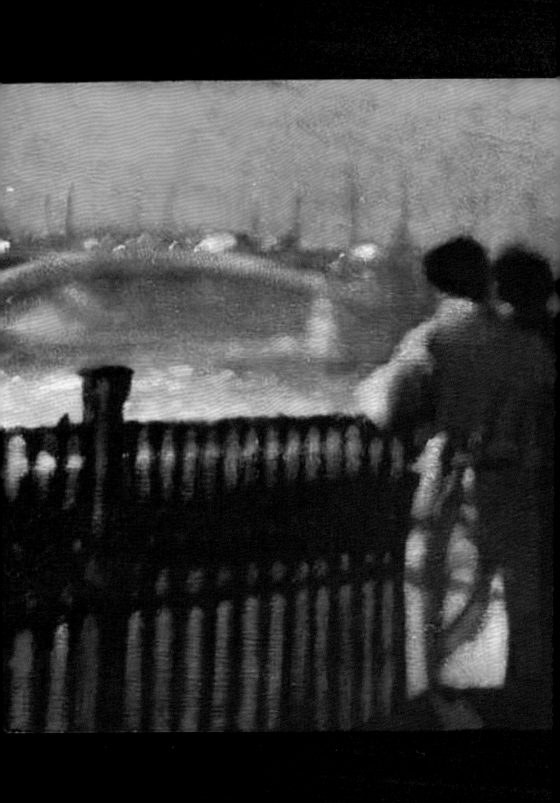

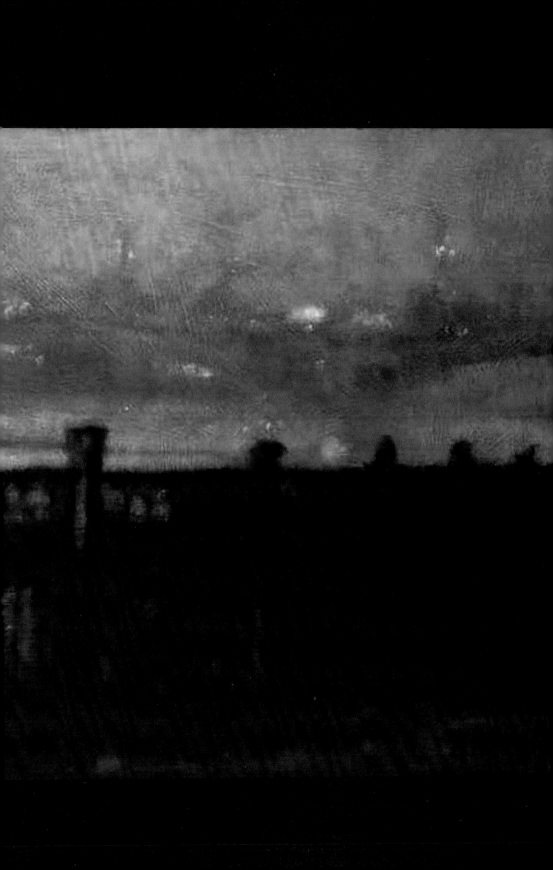

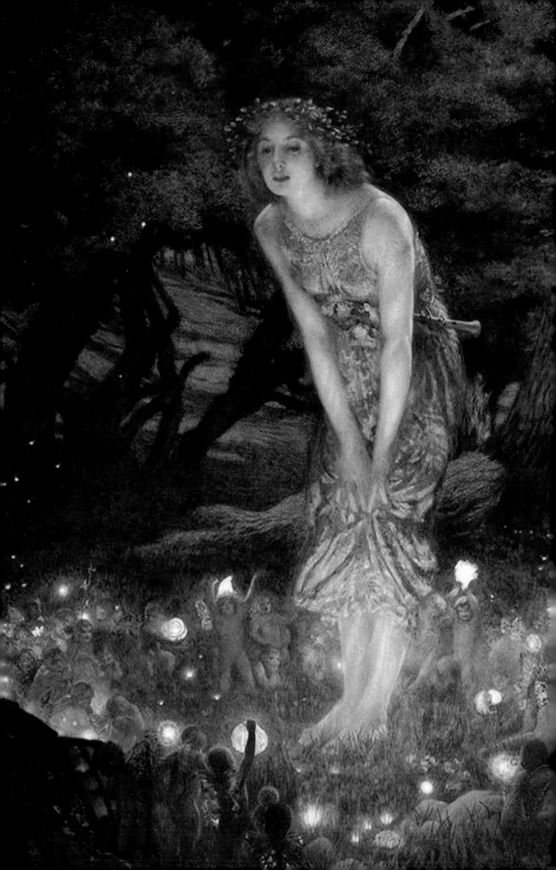

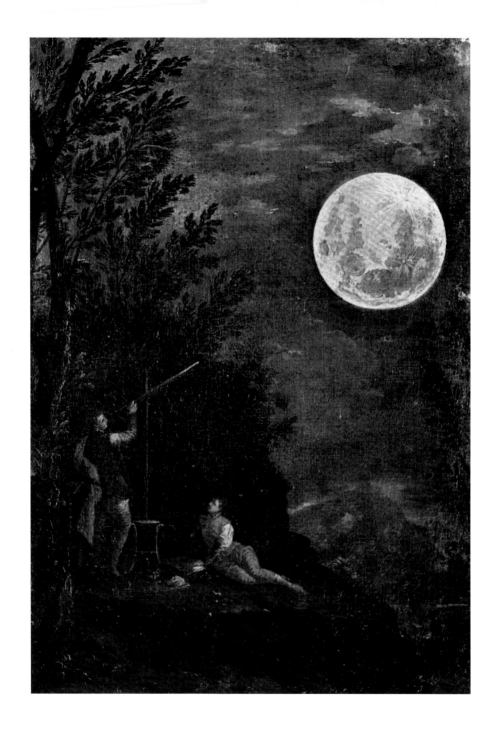

Edward Robert Hughes, *Midsummer Eve*, 1908
왼쪽: 에드워드 로버트 휴스, 〈한여름의 이브〉

Donato Creti, *Astronomical Observations the Moon*, 1711
위: 도나토 크레티, 〈천문 관측: 달〉

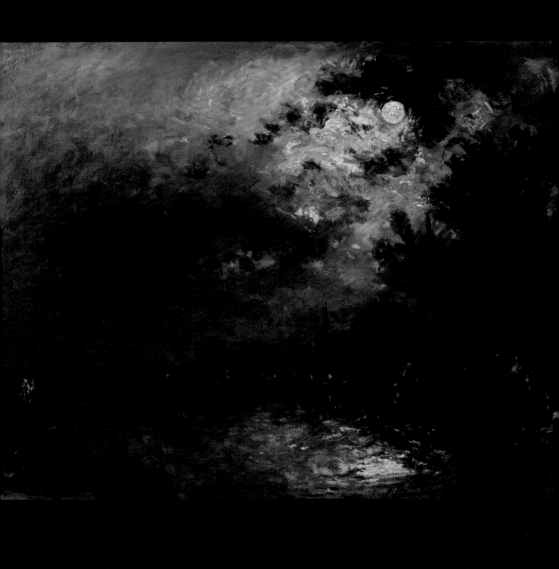

Johan Barthold Jongkind, *View on Overschie in Moonlight*, 1872
요한 바르톨트 용킨트, 〈달빛 속 오버스키의 풍경〉

I have to stay alone in order to fully
contemplate and feel nature.

_Caspar David Friedrich

자연을 온전히 들여다보고 느끼려면
홀로 있어야 한다.

_카스파르 다비드 프리드리히

# Edvard
# Munch

에드바르 뭉크

## 고독과 상처를 치유하는 밤

참 외로운 인생입니다. 태어나고 싶었던 것도 아니고 그저 세상에 던져졌을 뿐인데, 자연의 모든 게 나를 잡아먹을 것 같습니다. 세상에게 미움받는 존재로 태어난 것 같다는 생각이 듭니다. 그런 슬픈 생각을 품고 산 화가의 이름은 에드바르 뭉크. 노르웨이의 국민 화가이자 그 유명한 〈절규 The Scream〉로 표현주의의 거장 반열에 오른 인물입니다.

'표현주의'라는 용어가 생소하신가요? 이렇게 생각해 보세요. 말 그대로 내 가슴속에 웅크리고 있는 감정을 캔버스에 표현하는 것입니다. 표현주의 화가들은 그림의 주제를 외부에서 찾지 않습니다. 자기 안에서, 내부에서 출발합니다. 마음속 분노, 슬픔, 고통을 담아내는 것이죠. 그래서 이들의 그림은 강렬합니다. 그 대표작이 바로 〈절규〉입니다.

죽음의 그림자는 뭉크가 어릴 적부터 그의 삶을 따라다녔습니다. 5살 때 어머니가 결핵으로 세상을 떠났고, 몇 년 뒤 같은 병으로 누나마저 잃었습니다. 그의 아버지 크리스티안 뭉크는 엄격한 종교적 신념과 훈육 방식으로 뭉크에게 정신적인 압박을 가했습니다. 뭉크는 아버지를 사랑했지만, 그의 마음속에서 고통과 불안이 커진 것도 사실이었죠. 뭉크는 그런 아버지를 떠나 파리로 유학을 가고서야 비로소 마음의 안정을 찾을 수 있었습니다.

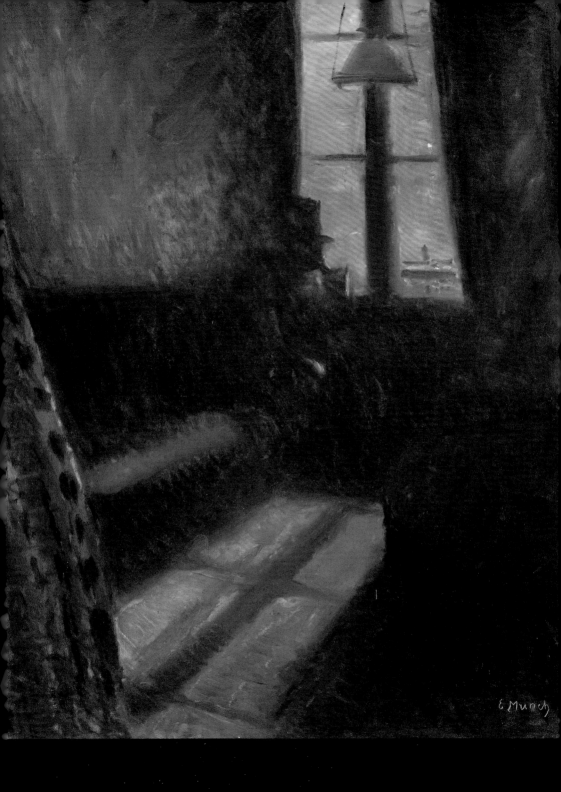

Edvard Munch, *Night in Saint Cloud*, 1890
에드바르 뭉크, 〈생 클루의 밤〉

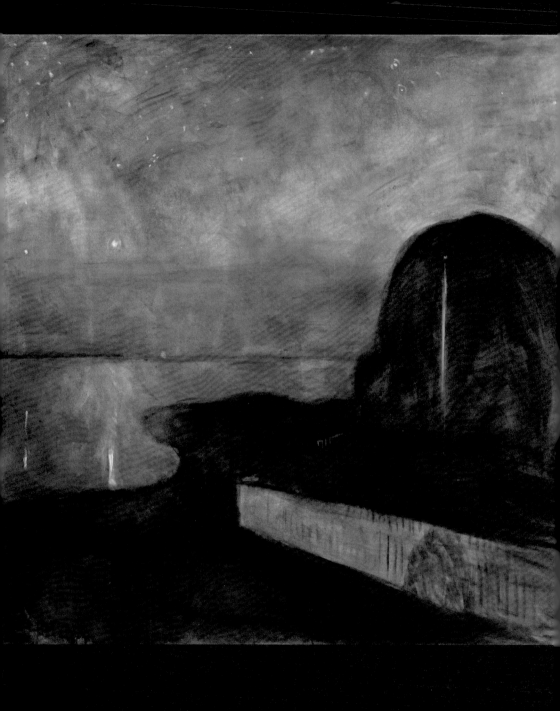

Edvard Munch, *Starry Night*, 1893
에드바르 뭉크, 〈별이 빛나는 밤〉

그러나 그 안정감도 오래가지 않았습니다. 유학 시절에 들려온 아버지의 사망 소식은 그의 깊은 우울감에 다시 불씨를 지폈습니다. 뒤늦게 소식을 들어 장례식에도 참석하지 못했습니다. 미워도 부모였습니다. 그 마음이 투영된 작품이 바로 〈생 클루의 밤〉입니다. 파리 외곽의 생 클루에서 맞이한 그날 밤, 뭉크는 깊은 상실감을 느꼈습니다. 세상에 혼자 남겨진 듯한 외로움이 작품에 고스란히 담겨 있습니다. 대각선으로 흐르는 커튼은 그의 불안정한 마음을 대변합니다. 방에서 불을 끄고 턱을 괸 채 창밖을 바라보는 그는 무슨 생각을 하고 있었을까요? 얼굴이 그려지지 않았지만 어떤 표정일지 보이는 작품입니다.

뭉크의 인생은 사랑마저도 순탄치 않았는데요. 그의 첫사랑은 하필 유부녀였습니다. 당연히 이루어질 수 없는 사랑이었죠. 타인의 눈을 피해 당당하지 못한 사랑을 나눈다는 죄책감은 그를 잠식해갔습니다. 그럼에도 그녀를 끊어내지 못했죠. 하지만 불행 중 다행일까요? 여성은 얼마 지나지 않아 뭉크를 버리고 또 다른 불륜 상대를 찾아 떠났습니다. 이후 1902년에는 연인과 다투다가 왼손에 총을 맞기까지 했습니다. 이는 잘 알려지지 않은 사실이지요. 그에게 그림이라는 감정의 분출구가 있어서 참 다행입니다.

그런데 그런 뭉크의 마음을 달래준 화가가 있었다는 걸 아시나요? 바로 빈센트 반 고흐입니다. 의외인가요? 물론 이 둘은 만난 적이 없습니다. 하지만 화가는 그림으로 소통합니다. 뭉크는 반 고흐를 존경한다고 글을 쓰기도 했으며, 고흐의 〈별이 빛나는 밤〉을 특히 좋아했습니다. 자신만큼이나 힘든 삶을 산 화가였고, 경제적으로는 자신보다 더 어려웠지만 그럼에도 희망이 느껴지는 그림들을 그렸으니까요.

뭉크는 자신만의 방식으로 별을 그리기 시작했습니다. 그의 색채와 표현은 반 고흐와 닮아갔고, 그의 그림은 점점 희망의 색으로 칠해지게 됩니다. 뭉크의 초기작과 말년작을 비교해보면 어렵지 않게 그 차이를 느낄 수 있습니다. 어찌 보면 두 화가는 거장들의 밤을 감상하는 이 책과도 결이 참 잘 맞습니다.

뭉크는 말년에 사람들과 떨어져 지낼 수 있는 별장을 사서 30여 년간 혼자 그림을 그리며 살았습니다. 20대 후반의 나이에 절규하던 화가가 가족 중 유일하게 80대까지 장수한 것을 보면, 희망은 육체에까지 영향을 준다는 말이 맞는 것 같습니다. 그는 자신의 작품을 고국에 기증하고 세상을 떠났습니다.

뭉크의 삶은 사랑과 상실, 고독과 회복의 이야기입니다. 그는 예술을 통해 자신의 감정을 표현하고 치유하는 과정을 거쳤습니다. 어쩌면 뭉크는 이렇게 말하고 싶었을지 모릅니다. 삶이란 고통과 외로움의 연속일지라도, 그 속에서 희망을 볼 수 있다는 것을요.

Edvard Munch, *Starry Night*, 1922
오른쪽: 에드바르 뭉크, 〈별이 빛나는 밤〉

Edvard Munch, *Kiss by the Window*, 1892
뒤쪽: 에드바르 뭉크, 〈창가의 키스〉

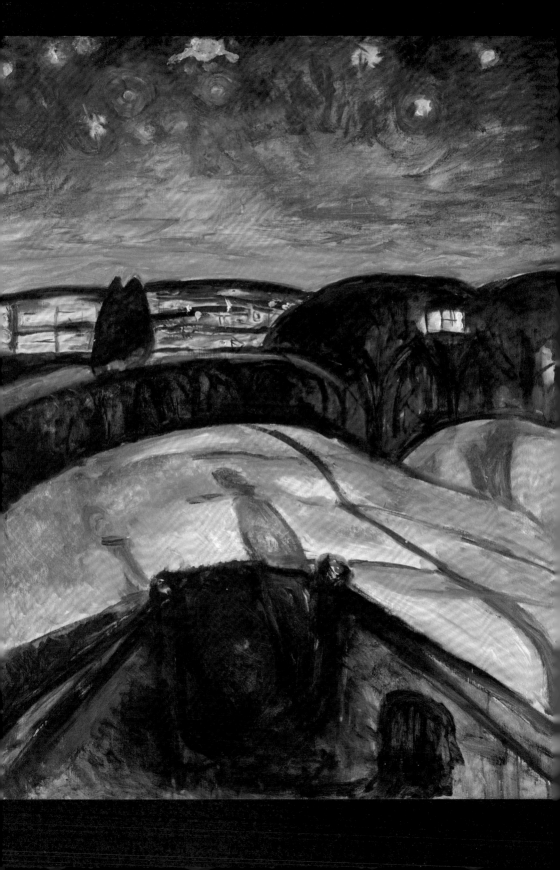

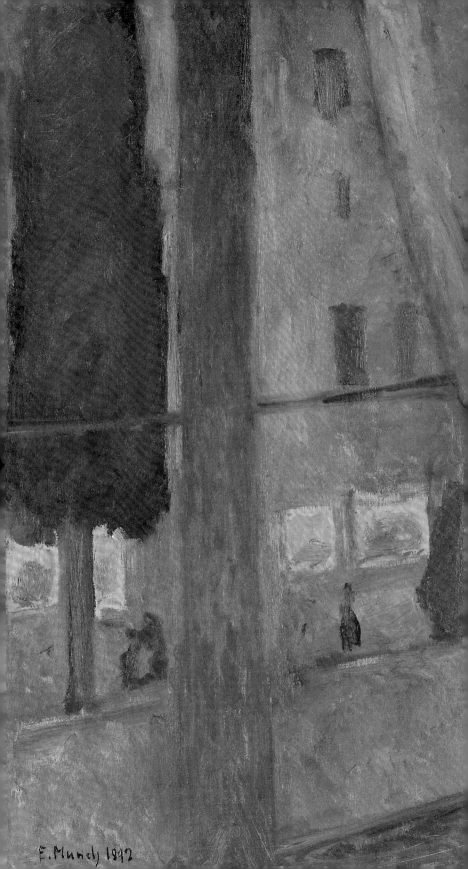

E. Munch 1892

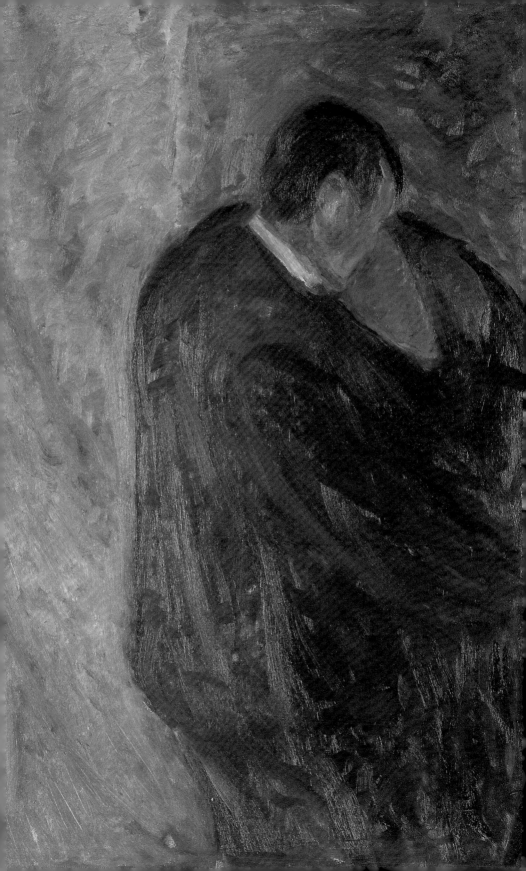

Caspar David Friedrich, *The Times of Day, the Evening*, 1821-1822
위: 카스파르 다비드 프리드리히, 〈하루의 시간, 저녁〉

Caspar David Friedrich, *Uttewalder Grund*, 1825
오른쪽: 카스파르 다비드 프리드리히, 〈우테발더 숲〉

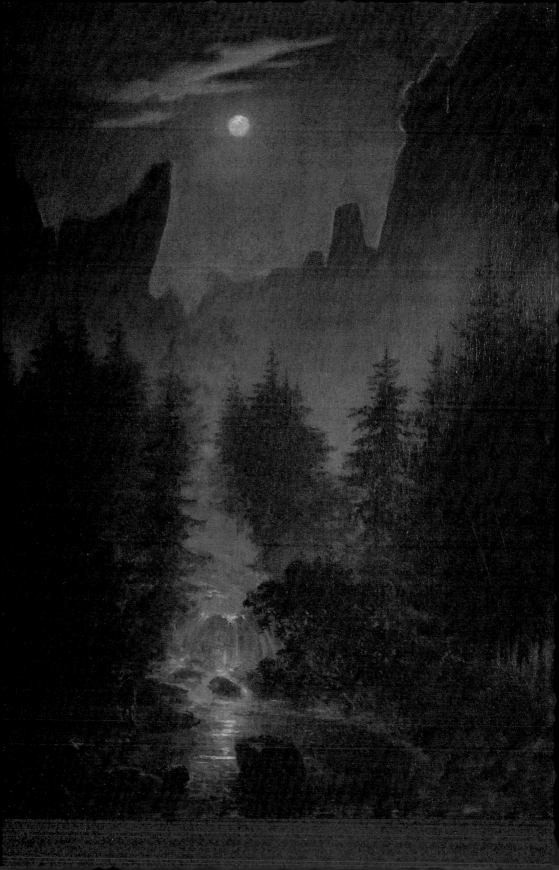

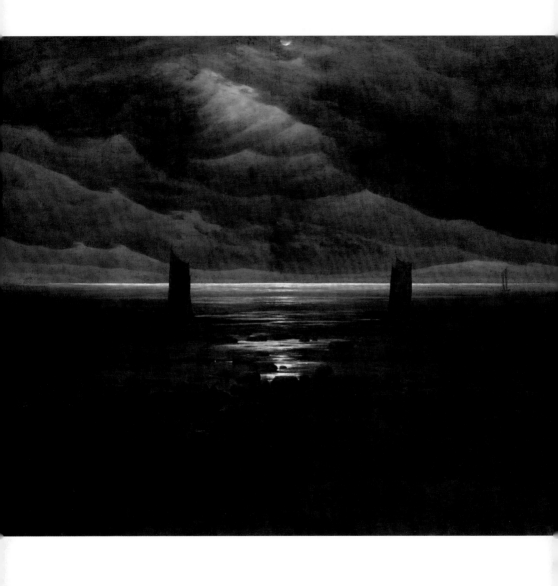

Caspar David Friedrich, *Sea Shore in Moonlight*, 1835-1836
카스파르 다비드 프리드리히, 〈달빛에 비치는 바다〉

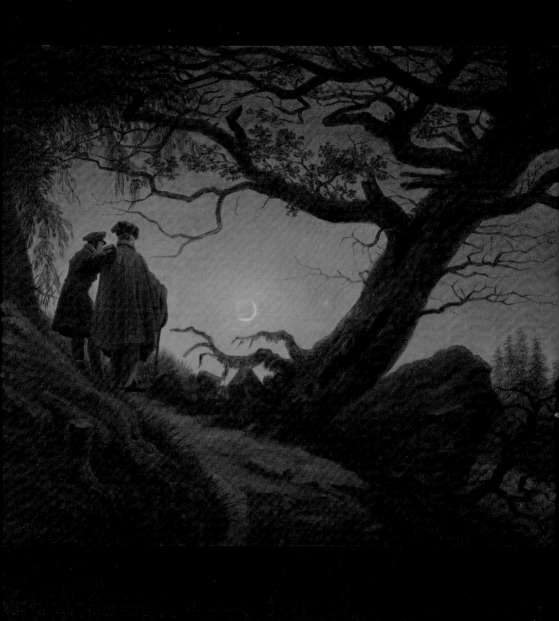

Caspar David Friedrich, *Two Men Contemplating the Moon*, 1819-1820
카스파르 다비드 프리드리히, 〈달을 바라보는 두 남자〉

# Jean Auguste Dominique
# Ingres

### 장 오귀스트 도미니크 앙그르

## 전설 속 신들이 거니는 밤

어린 시절, 저는 신화를 다룬 작품들과 쉽게 친해지지 못했습니다. 남들이 들려주는 신화는 흥미로웠지만, 막상 외우려니 이름들은 어찌나 어렵고 그토록 많은 신이 있는지요. 그런 저에게 신화의 매력을 일깨워준 화가가 있습니다. 바로 19세기 고전주의의 수호자, 장 오귀스트 도미니크 앙그르입니다.

처음 루브르 박물관에 방문했을 때 앙그르의 작품과 마주했습니다. 그의 그림들은 마치 시간을 초월한 아름다움처럼 제 앞에 펼쳐졌습니다. 그의 작품에는 이성, 질서, 규범, 선과 형태를 중시한다는 특징이 있습니다. 가까이서 봐도 흠잡을 데 없이 정교한 선묘와 우아한 인물들로 가득한 그림은 제 마음을 사로잡았습니다. 그 이후로 한동안 저에게 있어 기술적으로 가장 뛰어난 화가는 단연코 '앙그르'였습니다.

그래서 이번엔 앙그르의 작품 중에서도 신화 속 밤의 매력을 담은 그림을 소개하려 합니다. 앙그르는 초상화로도 유명하지만, 그의 진정한 실력이 나타난 작품들은 신화 속 장면을 담았습니다. 그의 작품 중 대중에게 널리 알려진 것은 〈오이디푸스와 스핑크스〉입니다. 앙그르의 예술적 천재성과 그리스 신화의 깊이를 동시에 느낄 수 있는 중요한 작품이지요.

Jean Auguste Dominique Ingres, *Oedipus and the Sphinx*, 1808
장 오귀스트 도미니크 앙그르, 〈오이디푸스와 스핑크스〉

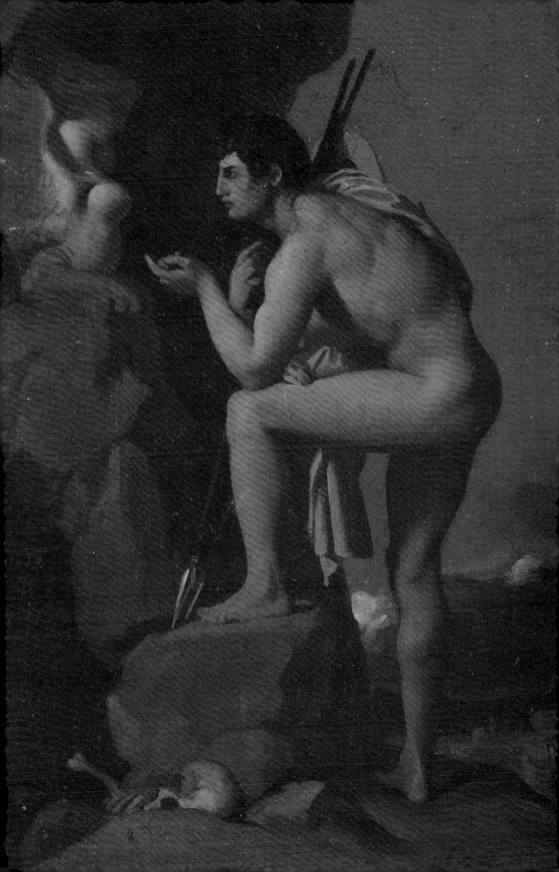

테베로 향하던 오이디푸스는 도시 사람들을 괴롭히는 스핑크스를 만나게 됩니다. 스핑크스는 지나가는 사람들에게 수수께끼를 내고, 맞추지 못하면 가차 없이 죽였습니다. 그림 하단에 묘사된 두개골과 뼈는 이전에 시험에 실패한 자들의 비극적인 운명을 보여줍니다. 그림의 중심에는 오이디푸스가 서 있습니다. 표정은 자부심과 자신감으로 가득 차 있으며, 근육질인 몸은 힘과 용기를 강조합니다. 빛과 그림자의 예술적인 표현은 인물들의 입체감이 더욱 도드라지게 해주죠.

그 유명한 스핑크스의 수수께끼는 "아침에는 네 발로, 낮에는 두 발로, 저녁에는 세 발로 걷는 것은 무엇인가?"였습니다. 오이디푸스는 지혜롭게도 '인간'이라고 답했습니다. 이는 아기가 네 발로 기고, 성인이 되어 두 발로 걷고, 노인이 되어 지팡이를 짚고 세 발로 걷는 것을 의미합니다.

이 답을 들은 스핑크스는 절망에 빠져 스스로 목숨을 끊습니다. 앵그르가 포착한 신화 속 밤의 한 장면입니다. 앵그르의 섬세한 붓질과 인물의 감정 표현은 보는 이로 하여금 마치 그 시대와 공간 속에 함께 있는 듯한 착각을 불러일으킵니다. 오이디푸스의 용기와 지혜, 그리고 스핑크스의 비극적인 운명은 이 작품에 더욱 몰입하게 만들죠.

앵그르의 삶도 잠깐 살펴볼까요? 그는 1780년 8월 29일, 조각가이자 화가였던 아버지 밑에서 태어났습니다. 아버지의 영향으로 어린 시절부터 예술에 대한 관심과 재능을 키운 그는 11살에 툴루즈 미술 아카데미에 입학했고 이후 저명한 신고전주의 화가 자크 루이 다비드Jacques-Louis David의 제자가 되면서 본격적으로 화가의 길을 걷기 시작했습니다. 1801년에 로마 대상을 받아 이탈리아로 유학도 떠날 수 있었죠.

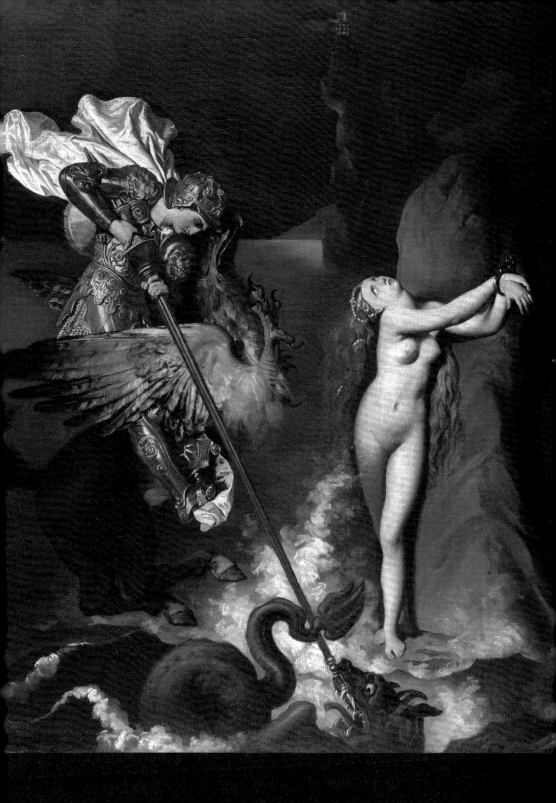

Jean Auguste Dominique Ingres, *Angelica Saved by Ruggiero*, 1819-1839
장 오귀스트 도미니크 앵그르, 〈안젤리카를 구하는 로제〉

하지만 탄탄대로만 걸었을 것 같은 그의 화가 이력에도 고비가 몇 번 있었습니다. 유학 시절 경제적인 어려움을 겪었을 뿐만 아니라, 그의 미술적 표현 역시 논란이 되었죠. 앵그르가 신체의 아름다움을 강조하기 위해 사용한 왜곡은 종종 비판의 대상이 되었습니다.

그가 1824년에 파리로 돌아왔을 때 미술계에서는 감성과 색채, 분위기를 중시하는 낭만주의가 주류를 이루고 있었습니다. 그 탓에 앵그르의 고전적이고 세밀한 스타일은 외면받기도 했지요.

하지만 그는 결코 포기하지 않았습니다. 앵그르는 매우 높은 예술적 기준을 추구하는 완벽주의자였는데요. 신체적, 정신적 고통을 감내하면서도 끊임없는 노력으로 작품을 완성해 나갔습니다.

그의 헌신이 담긴 작품들은 점차 세상에서 인정받기 시작했습니다. 말년에는 프랑스 예술 아카데미 회원으로 선출됐고, 1834년에는 로마의 프랑스 아카데미 원장이 되는 명예도 누렸죠. 현재도 그의 작품들은 미술의 규범으로 자리를 지키고 있습니다. 그는 모두가 잠든 밤을 그리면서도 아주 작은 아름다움도 놓치지 않기 위해 평생을 바친 화가였으니까요.

Night is the other half of life,
*and the better half.*

_Johann Wolfgang von Goethe

밤은 인생에서 절반을 차지한다. 더 나은 절반을.

_요한 볼프강 폰 괴테

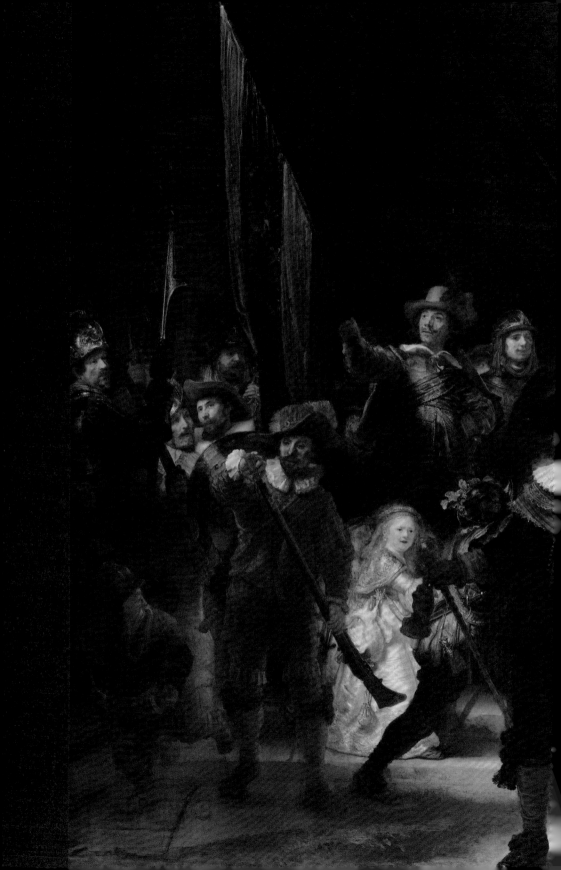

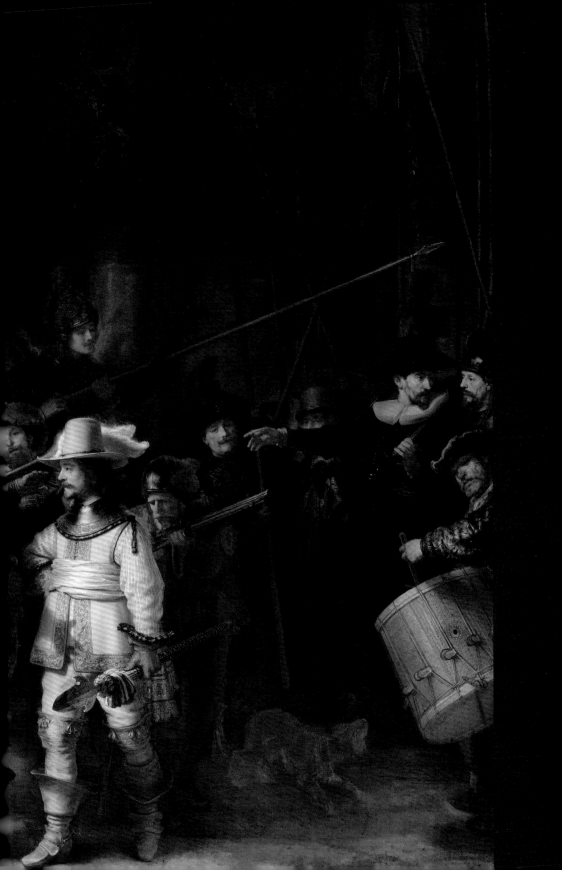

Rembrandt, *The Night Watch*, 1642
앞쪽: 렘브란트, 〈야간 순찰〉

Christian Morgenstern, *Helgoland in Moonlight*, 1851
위: 크리스티안 모르겐슈테른, 〈달빛 속의 헬골란트섬〉

Johan Christian Claussen Dahl, *Dresden at Night*, 1845
위: 요한 크리스티안 달, 〈드레스덴의 밤〉

Johan Christian Claussen Dahl, *View of Dresden by Moonlight*, 1839
뒤쪽: 요한 크리스티안 달, 〈달빛 아래 드레스덴의 풍경〉

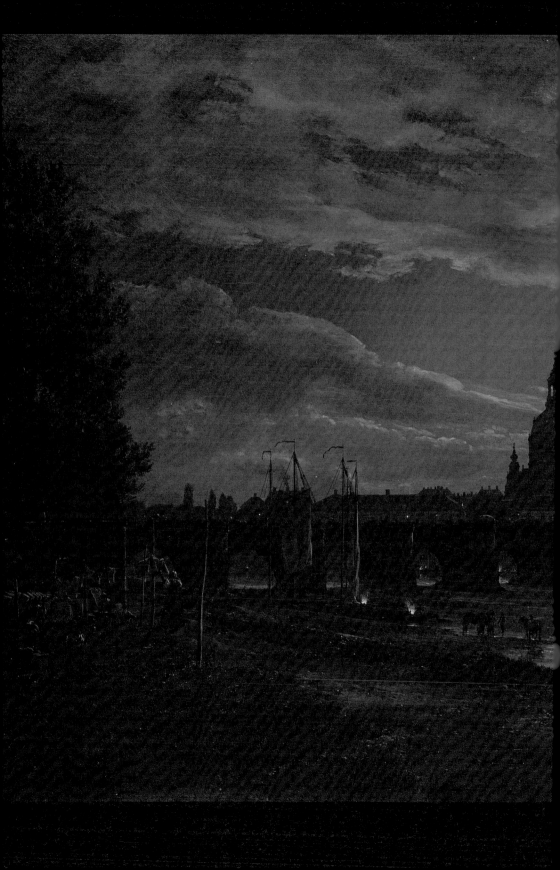

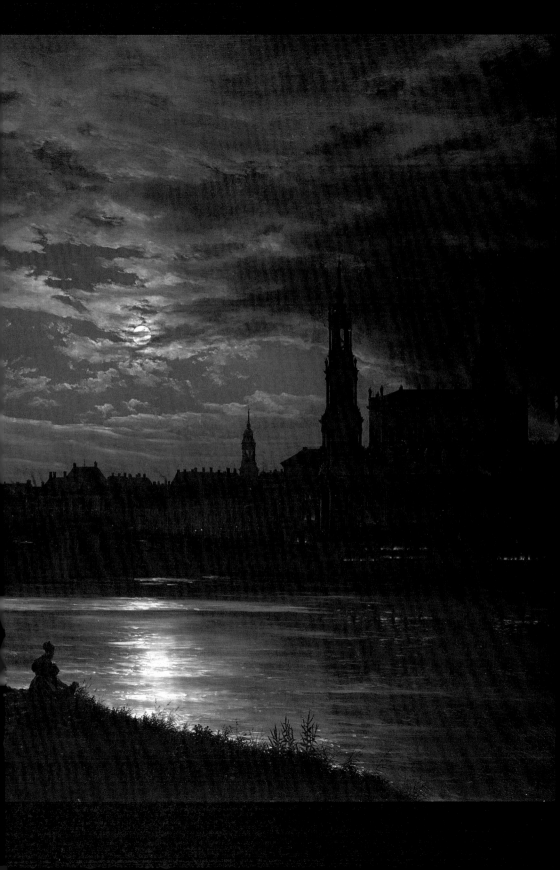

# Alphonse Maria
# Mucha

**알폰스 무하**

## 영혼을 달래주는 희망의 밤

알폰스 무하는 포스터 예술의 선구자로 널리 알려져 있습니다. 그의 예술적 여정은 탄생부터 독특한 일화로 시작됩니다. 무하의 어머니는 독실한 가톨릭 신자였는데, 어느 날 꿈에 천사가 나타나 예언 같은 말을 남기고 사라졌다고 합니다. 천사는 그녀에게 어머니를 잃은 아이를 돌봐달라고 부탁했습니다. 이 꿈을 꾼 날, 그녀는 친척에게서 중매 제안을 받았습니다. 중매 상대는 아내와 사별한 남자로, 아이가 하나 있다는 것이었습니다. 그녀는 이 꿈이 신의 계시라고 믿었고, 얼마 후 그 남자와 혼인하게 되었습니다.

이로써 두 사람 사이에서 태어난 아이가 바로 알폰스 무하입니다. 이처럼 독특한 탄생 일화는 무하의 삶과 예술에 깊은 영향을 미쳤습니다. 그의 작품은 종교적이고 신비로운 요소들을 담고 있으며, 이는 무하의 예술 세계를 더욱 풍부하고 독창적으로 만들어줬습니다.

그래서일까요? 8살 나이에 완성한 첫 작품 〈예수의 수난La Passion〉은 그 주제에서부터 무하가 범상치 않은 재능을 갖고 있음을 보여줬습니다. 이후 성공을 꿈꾸며 도착한 파리에서, 그는 우연한 기회로 배우 사라 베르나르Sarah Bernhardt의 연극 포스터를 그리게 되었습니다. 무하는 이로써 포스터 예술의 전설로 자리매김하죠.

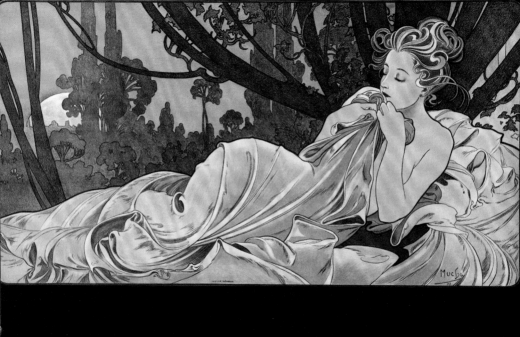

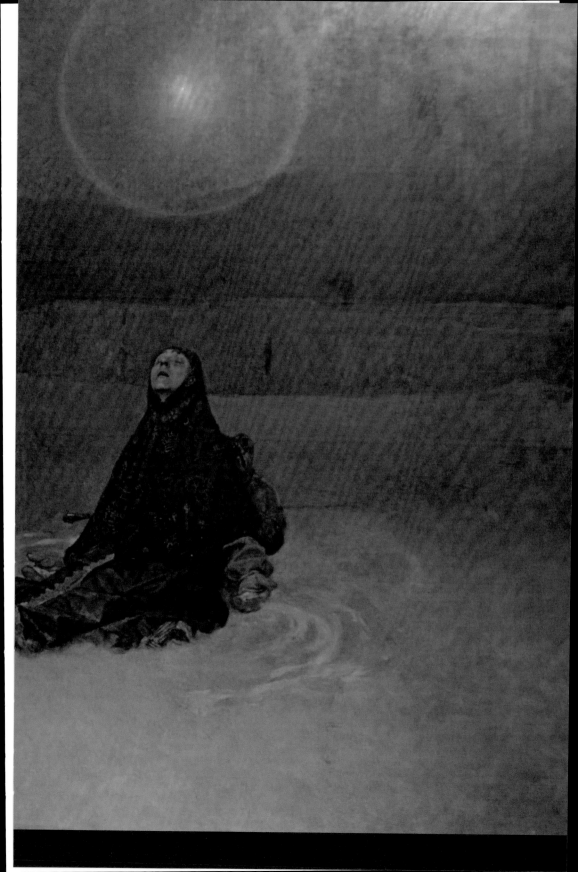

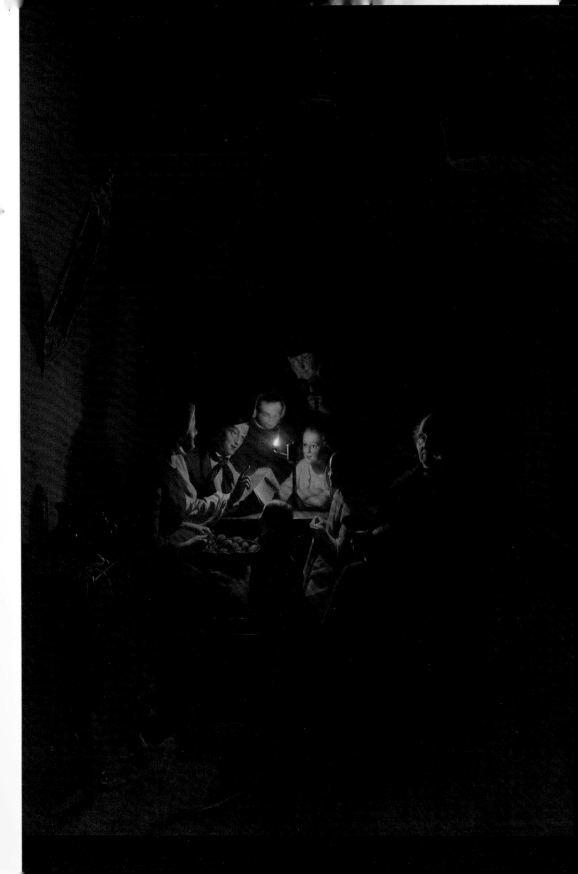

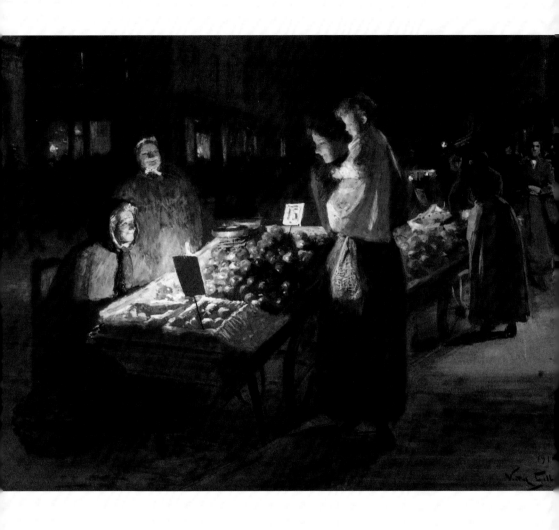

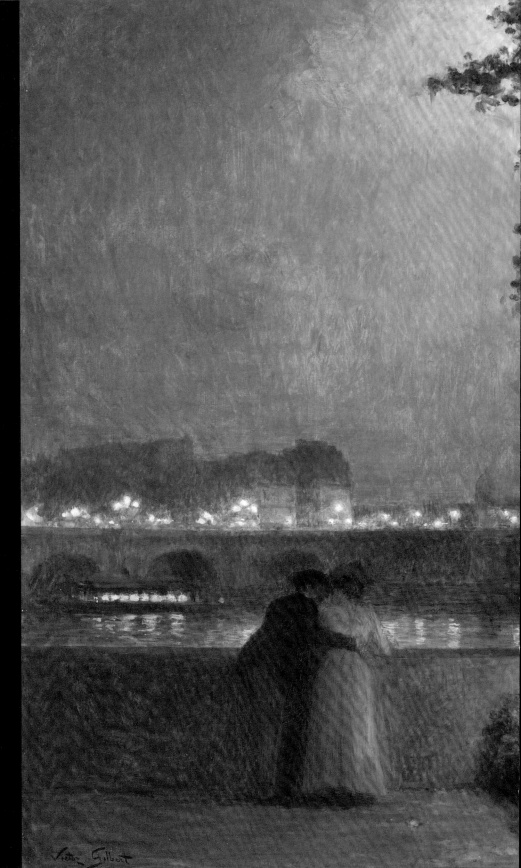

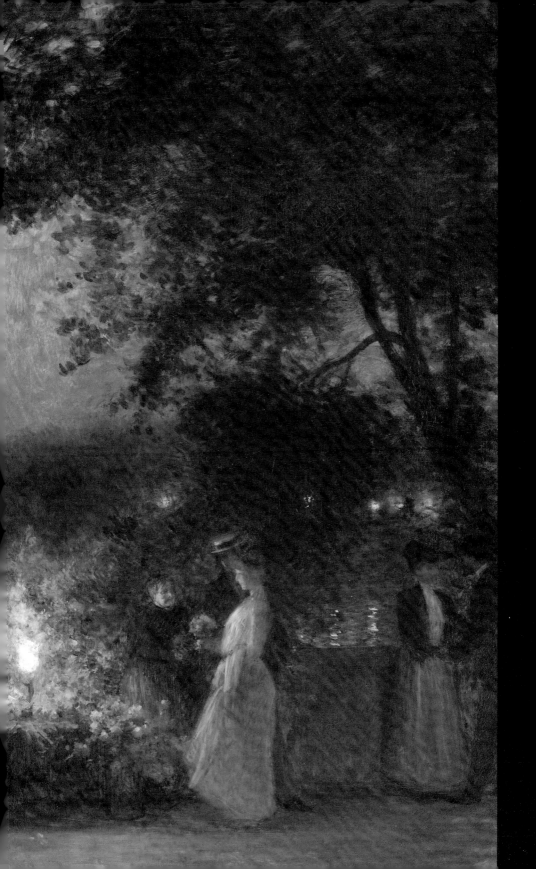

# Harald
# Sohlberg

하랄 솔베르그

## 영원한 사랑을 속삭이는 한여름 밤

글을 쓰는 지금 5월의 따스한 바람이 불어오고, 곧 여름이 찾아올 것 같습니다. 더위를 많이 타는 저에게 여름밤은 언제나 휴식과 평온함을 가져다줍니다. 그래서일까요. 이 아름다운 작품에 첫눈에 빠져들었던 것은.

화가 하랄 솔베르그는 북유럽의 여름밤을 생생한 파란색으로 포착해냈습니다. 국내에 잘 소개되지 않은 스칸디나비아 예술가인 그는 아버지의 제안으로 왕립 드로잉 아카데미에 입학하며 화가의 길에 들어섰습니다. 이후 다양한 자연현상이 일어나는 북유럽 풍경을 캔버스에 담으며 자신의 감정을 그려냈죠.

그의 작품 〈여름밤〉을 같이 보실까요? 그러데이션으로 변하는 밤하늘이 낭만적인데요. 작품 속 여름 밤공기에 평화로운 기운이 가득합니다. 자세히 들여다보면 참으로 로맨틱한 상상을 불러일으키는 작품입니다. 테라스에 차려진 테이블과 꽃, 의자 한 쌍, 그리고 한 모금 마신 듯한 와인잔. 이 모든 요소가 마치 사랑하는 연인이 아름다운 풍경 속에서 사랑을 속삭이는 듯한 느낌을 줍니다.

화가는 테라스 전경으로 시작해 관람객의 시선을 자연스럽게 밤하늘 쪽으로 이끌어갑니다. 인물이 등장하지 않아도 작품 속 요소들로 이야기를 만들어낼 수 있다는 점이 화가의 뛰어난 재능을 보여주죠. 우리는 이를 통해 사랑했던 추억들을 떠올리게 됩니다.

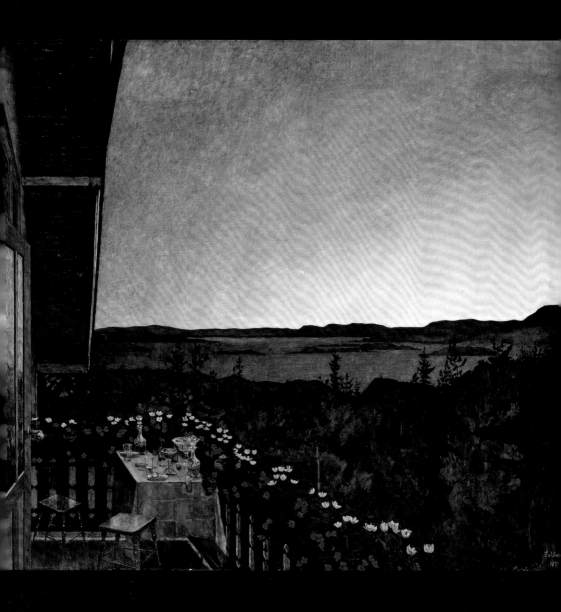

Harald Sohlberg, *Summer Night*, 1899
하랄 솔베르그, 〈여름밤〉

사실 그럴 만한 이유가 있는데요. 이 작품은 하랄 솔베르그가 자신의 약혼을 기념하며 사랑과 기쁨을 듬뿍 담아 그린 작품입니다. 그림은 노르웨이 오슬로 동부에 있던 그의 아파트 풍경입니다. 그는 평소 자연 속에서 혼자 은둔하며 북유럽 풍경의 심오하고 독창적인 느낌을 표현했지만, 이번 작품에는 평생을 함께할 동반자를 만나 영원한 사랑을 약속하는 마음이 가득 담겨 있습니다. 그 행복한 마음이 작품 속에 고스란히 드러나는 것 같지 않나요.

　　오늘 여러분도 사랑하는 이와 함께 이 아름다운 작품을 감상해보는 것은 어떨까요? 작품 속 로맨틱한 분위기에 젖어 사랑의 추억을 떠올리는 밤을 보내시길 바라봅니다.

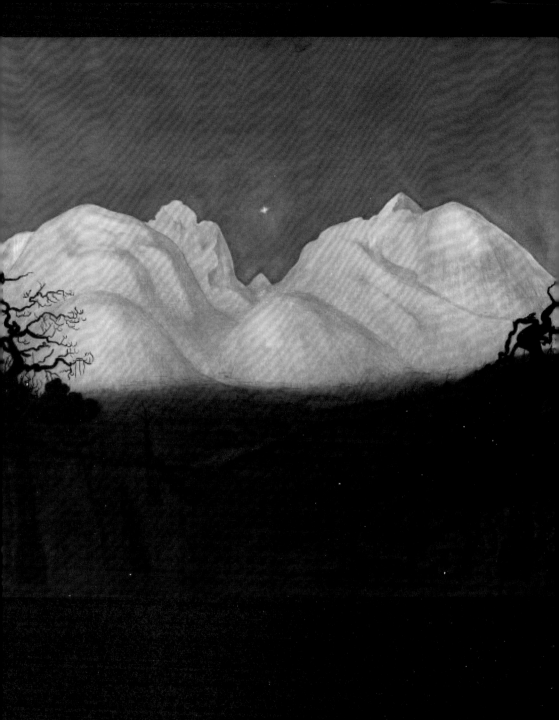

Harald Sohlberg, *Winter Night in the Mountains*, 1914
하랄 솔베르그, 〈산속의 겨울밤〉

Harald Sohlberg, *Fisherman's Cottage*, 1906
하랄 솔베르그, 〈어부의 오두막〉

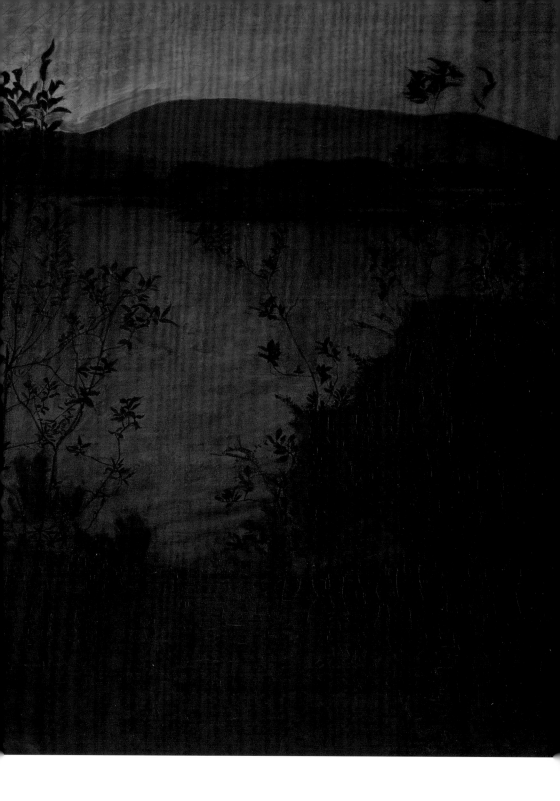

Harald Sohlberg, *Evening Glow*, 1893

하랄 솔베르그, 〈저녁놀〉

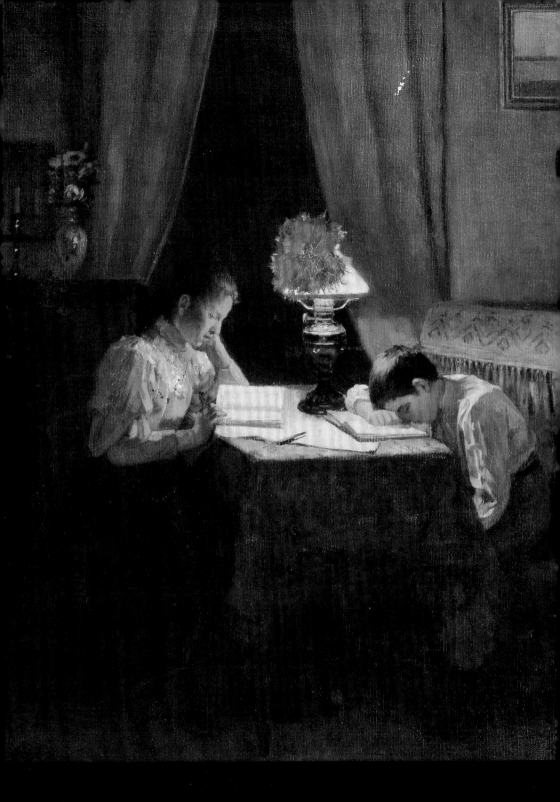

Arvid Liljelund, *Hard Working by the Evening Lamp*, 1896
아르비드 릴리엘룬드, 〈등불 앞에서 공부하는 저녁〉

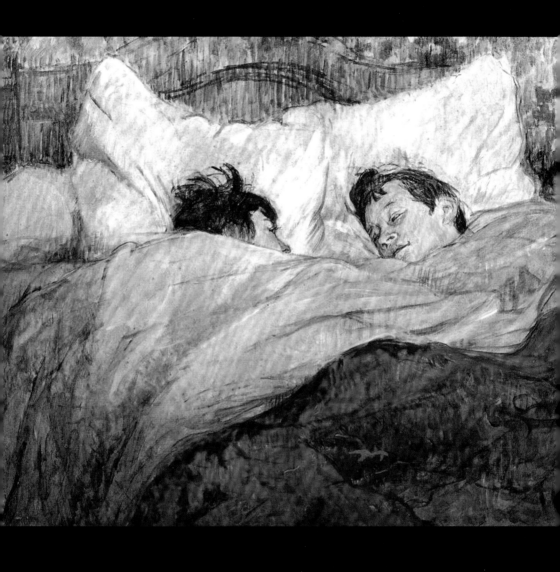

Henri de Toulouse-Lautrec, *In Bed*, 1892
툴루즈 로트레크, 〈침대에서〉

Henri de Toulouse-Lautrec, *Sleepless Night*, 1893
툴루즈 로트레크, 〈잠 못 드는 밤〉

Only the human figure exists.
*Landscape is, and should be,*
no more than an accessory.

_Henri de Toulouse-Lautrec

오직 사람의 모습만이 있을 뿐이다.
풍경은 부속품이며, 부속품으로 그쳐야 한다.

_툴루즈 로트레크

# Claude
# Monet

클로드 모네

## 어둠을 통과해 색채를 되찾은 밤

세상 모든 색이 사라지는 경험을 해본 적이 있나요? 불행은 종종 한번에 몰려오는 법입니다. 인생을 살다 보면 불행한 일은 갑자기 찾아옵니다. 누구나 한 번쯤은 세상이 무채색으로 변하는 순간을 경험해봤을 것입니다. 우리가 '삶이 꺾이는 순간'이라고 부르는 그 시간 말입니다.

그날, 새벽하늘을 보며 터벅터벅 집으로 돌아가던 길을 저는 잊지 못합니다. 세상이 무채색이 된 날, 전 제가 가장 아픈 줄 알았습니다. 하지만 나만 그런 것이 아니었죠. 살다 보니 다른 사람들도 각자의 무채색 세상을 건너왔다는 것을 알았습니다. 그 후 아픔을 입 밖으로 내는 일이 줄었습니다. 어쩌면 이런 경험들이 우리를 더 성숙하게 만드는 것이 아닐까 생각해봅니다.

전 세계적으로 사랑받는 인상주의의 거장 클로드 모네, 자연의 빛을 가장 아름답게 포착한 그에게도 무채색의 밤이 찾아온 순간이 있었습니다. 그해는 1868년 혹독한 겨울이었습니다. 전통적인 성공의 길이 정해져 있었던 미술계에서, 사회적으로 인정받으려면 스튜디오에서 정한 규칙에 따라 신화, 역사, 종교화를 그려야 했죠. 고귀한 예술을 그려야 한다는 보수적인 예술계의 고루한 규칙이었습니다.

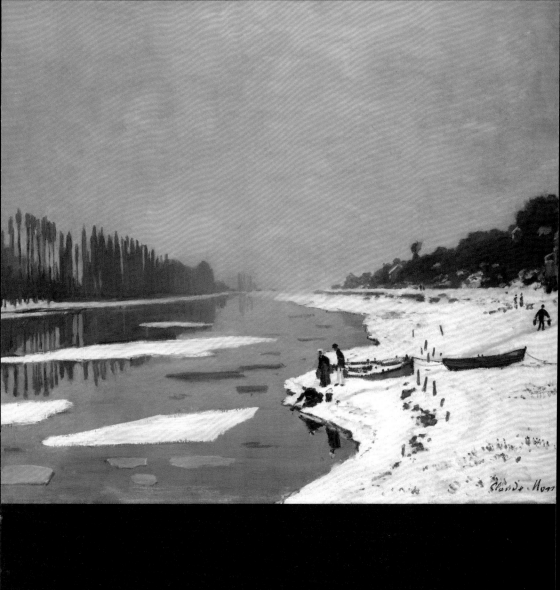

Claude Monet, *Ice Floes on the Seine at Bougival*, 1868
클로드 모네, 〈부지발 센강 위의 얼음덩어리〉

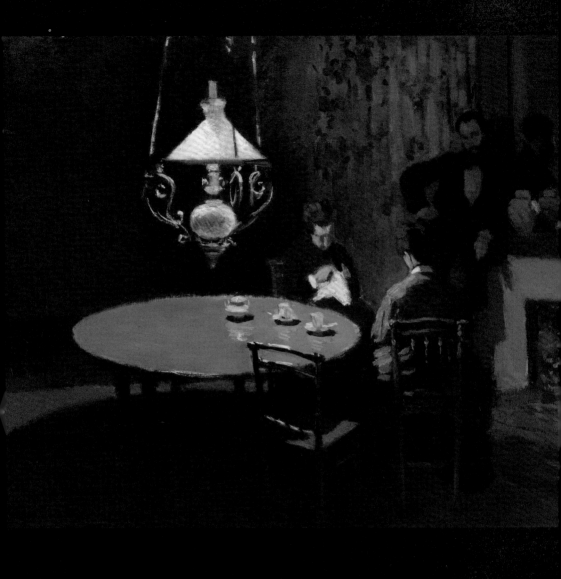

Claude Monet, *Interior, after Dinner*, 1869
클로드 모네, 〈저녁 식사 후〉

모네를 중심으로 모인 젊은 화가들은 새로운 그림을 그리기 위해 캔버스를 들고 밖으로 나가 진실한 빛을 쫓았습니다. 살아있는 자연을 그리기 위해서였죠. 하지만 그들에게 찾아온 것은 가난과 고통이었습니다. 다행히 모네의 옆에는 사랑하는 아내가 있었습니다. 모델 출신인 아내 카미유 동시외Camille Donciex는 가난 속에서도 작업할 수 있도록 모네의 모델이 되어주었습니다. 그들은 아들 장 모네를 키우며 근근이 살아갔지만, 집세를 내지 못해 파리 외곽으로 점점 밀려났고 사채업자들이 찾아오기도 했지요. 아무리 노력해도 어둠이 번저갔습니다. 이해만큼은 모네의 캔버스도 무채색으로 변해갔습니다.

더 이상 버티기 힘들어 아버지를 찾아갔지만 돌아온 것은 아내와 자식을 버리라는 어이없는 대답뿐이었죠. 가족조차 책임지지 못한다는 절망은 모네를 바닥으로 끌고 갔습니다. 그 시절 그린 작품이 〈부지발 센강 위의 얼음덩어리〉입니다. 모네의 작품 중 가장 색채가 없는 그림이지요. 얼어붙은 건 사실 모네의 마음 아니었을까요.

1868년, 그는 절망 속에서 해서는 안 되는 선택을 합니다. 센강에 몸을 던지기로 한 것입니다. 실제로 몸을 던진 모네는 다행히도 구조되었는데요, 죽음의 문턱까지 간 경험으로 자신이 얼마나 못난 생각을 했는지 깨닫게 되었습니다.

이후 그를 도와준 이들은 다른 인상주의 화가들과 후원자들이었습니다. 프레데릭 바지유Frédéric Bazille는 모네의 그림을 몰래 구입하며 후원해주었고, 르누아르Auguste Renoir는 함께 그림을 그리며 감정을 다독여줬습니다. 이런 친구들의 믿음이 있었기에 모네는 다시 힘을 낼 수 있었죠. 말 그대로 죽을 용기로 다시 시작한 것이었습니다. 이후 모네는 자신의 캔버스를 다시 색채로 채웠습니다.

그가 빛의 인상을 쫓은 것은 다시는 무채색으로 세상을 그리지 않겠다는 다짐이기도 했습니다. 슬픔을 경험한 자가 행복을 더 깊이 그려낼 수 있듯, 어둠을 통과한 사람이 빛을 더욱 선명하게 표현할 수 있습니다. 감정이 진솔하게 녹아들 때, 예술은 비로소 강력한 힘을 발휘합니다. 클로드 모네가 삶을 마감하려 했던 1868년은 결국 그의 인생에서 가장 중요한 해로 남았습니다. 깜깜한 밤에도 색이 빛날 수 있다는 것을 알았으니까요.

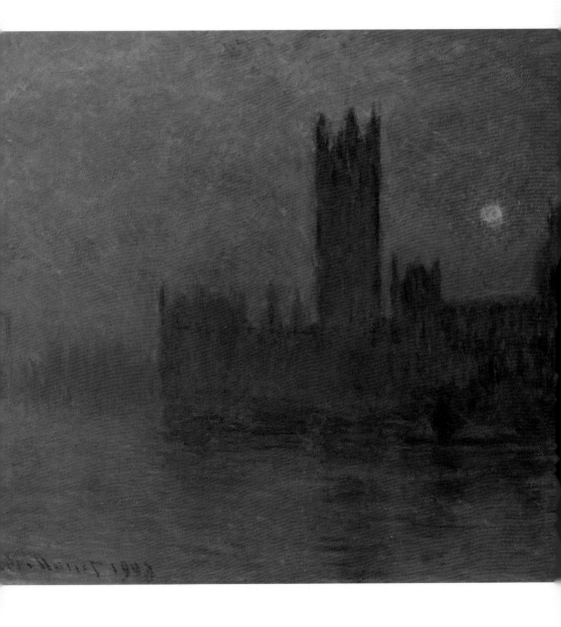

Claude Monet, *Houses of Parliament, Sunset*, 1900·1903
위: 클로드 모네, 〈국회의사당, 일몰〉

Claude Monet, *A Seascape, Shipping by Moonlight*, 1864
뒤쪽: 클로드 모네, 〈바다 풍경, 달빛 항해〉

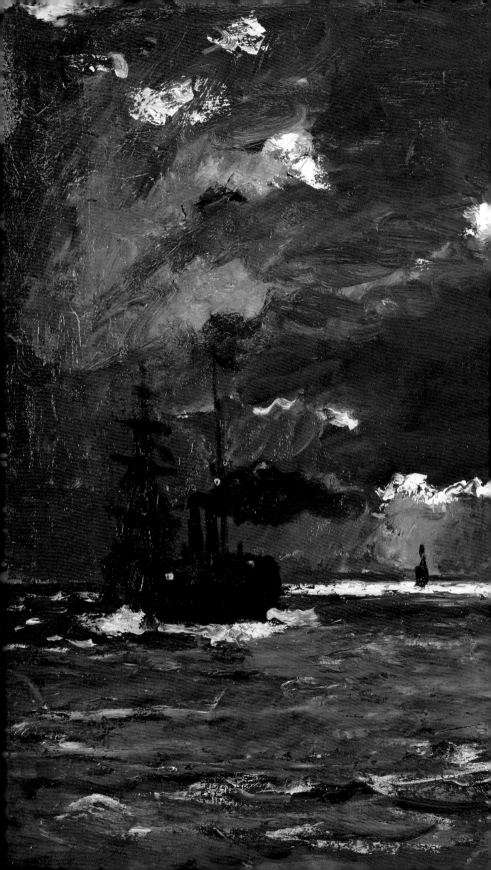

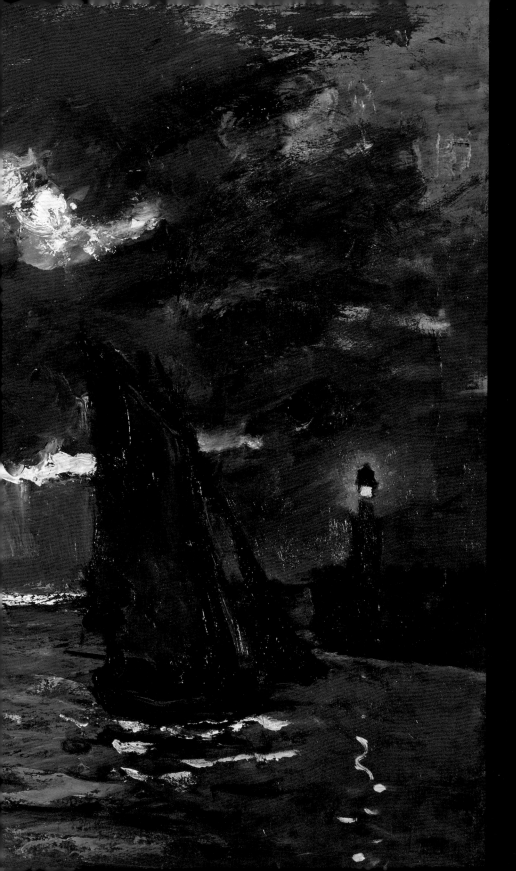

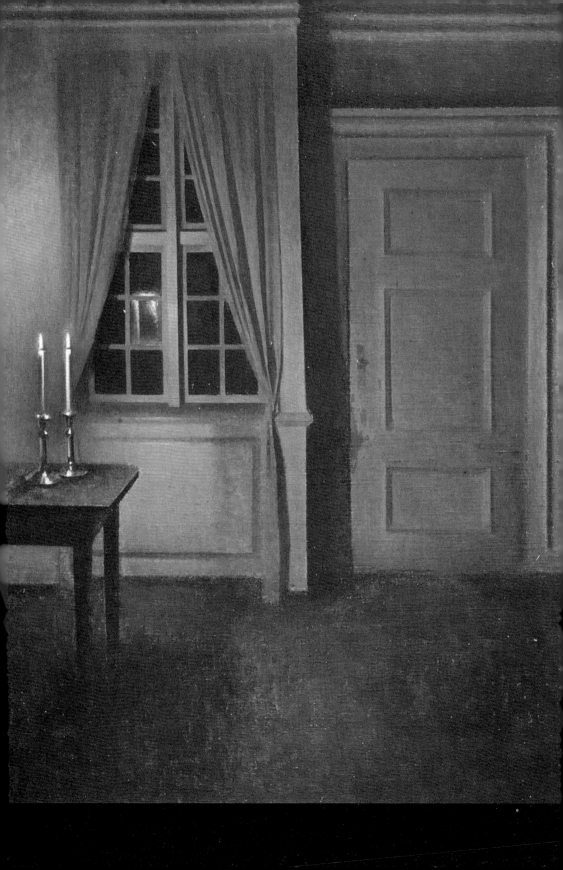

I have always thought there
was such beauty about a
room even though there
weren't any people in it.

_Vilhelm Hammershøi

나는 언제나 사람이 없는 빈 방에도
아름다움이 있다고 믿었다.

_빌헬름 함메르쇼이

# Carl
# Larsson

**칼 라르손**

따뜻한 사랑으로 채색한 북유럽의 밤

스웨덴의 국민 화가 칼 라르손. 프랑스에 행복을 그리는 르누아르가 있다면 스웨덴에는 칼 라르손이 있다고 소개되곤 합니다. 수채화로 그려진 그의 그림에는 언제나 포근한 행복이 담겨 있죠. 한 소녀가 테이블 앞에 앉아 생각에 잠긴 듯한데요. 창밖엔 보름달이 떠 있고 푸른색이 아주 선명한 밤입니다. 창틀에 빼곡히 들어선 식물들의 곡선은 아르누보 양식을 떠올리게 하네요. 심플한 인테리어와 조화를 이룹니다. 테이블에 놓인 예쁜 꽃과 책 앞에 앉은 소녀는 무슨 생각을 하기에 잠 못 이루고 있을까요?

무언가 고민이 있는 걸까요? 다행히 아주 기분 좋은 상상에 잠겨 있답니다. 이 작품은 칼 라르손 가족이 영국으로 여행을 떠나기 전날 설레는 마음에 잠 못 이루고 있는 딸의 모습을 그린 겁니다. 아버지로서 얼마나 귀엽고 사랑스러웠을까요? 그림만 봐도 가족을 아끼는 마음이 느껴집니다.

그는 가족의 모습을 표현할 때면 수채 물감을 주로 사용했습니다. 유화 물감과 수채 물감은 표현에 차이가 있는데요. 물감 선택에도 마음이 들어간다는 것을 아시나요? 유화는 무겁고 두껍게 쌓입니다. 조금 거친 표현에 더 적당하죠. 하지만 수채화는 부드럽고 투명합니다. 칼 라르손이 가족의 행복을 표현하는 데 수채화를 선택한 이유일 겁니다.

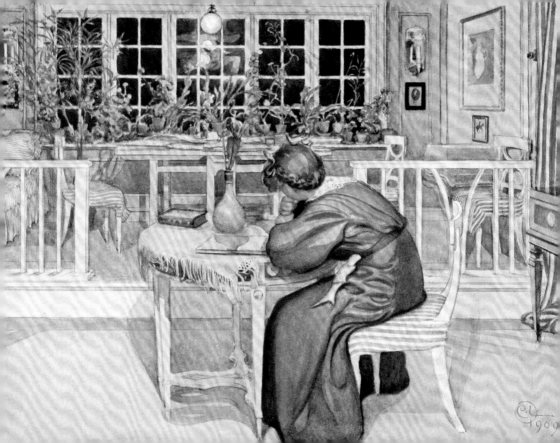

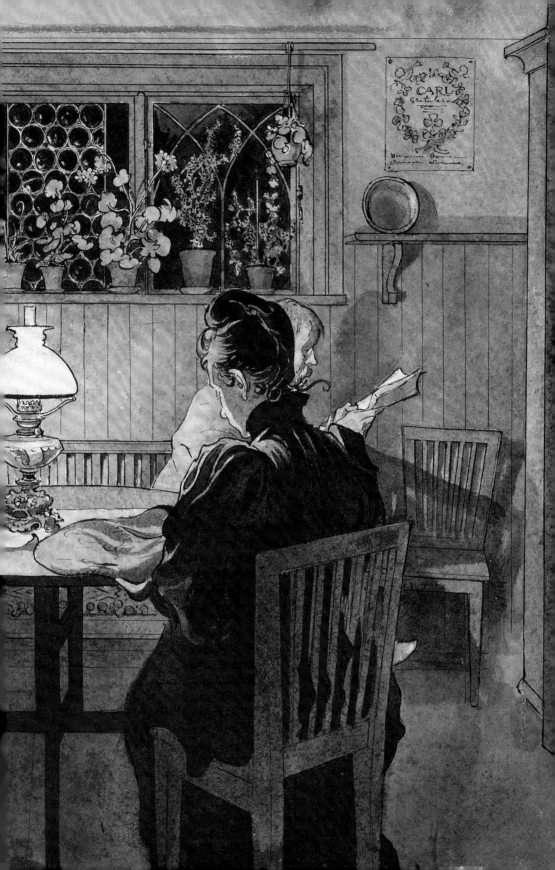

칼 라르손의 어린 시절은 행복과는 거리가 멀었습니다. 스톡홀름 빈민가 출신이었던 그의 아버지는 주정뱅이에 가족을 챙기지 않았죠. 칼 라르손은 자신이 겪은 불행을 자식들에게는 물려주지 않겠다 다짐했습니다.

세월이 지나 화가가 되고 사랑하는 아내이자 화가 카린Karin bergoo을 만나며 그의 보금자리에도 행복이 찾아옵니다. 집에는 '릴라 히트나스 Lilla Hyttnäs', 작은 용광로라는 이름도 붙입니다. 자식들에게는 따스한 주거환경을 주고 싶었던 마음이 가득하죠. 부부는 작은 용광로에 행복으로 불을 붙입니다.

예술가 부부는 가구도 직접 디자인해서 제작하며 가족의 따스한 보금자리를 만들었는데요. 그의 그림 속 인테리어에 영감을 받아 탄생한 브랜드가 바로 '이케아IKEA'라는 걸 아시나요. 한 화가가 세상에 주는 영향력을 새삼 느끼게 됩니다. 지금도 그의 작품은 사랑을 가득 전하고 있죠. 칼 라르손은 말합니다. "서로 사랑하거라, 얘들아. 사랑은 모든 것이니까."

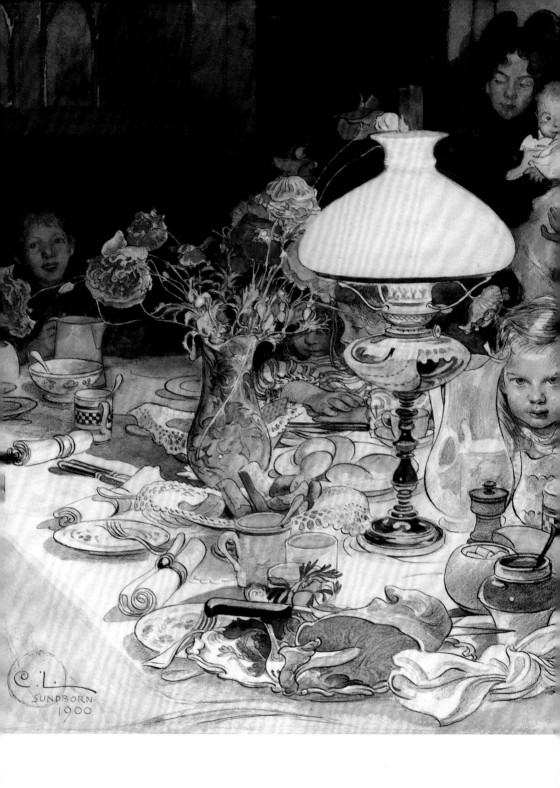

Carl Larsson, *Around the Lamp at Evening*, 1900
칼 라르손, 〈저녁 램프 곁에서〉

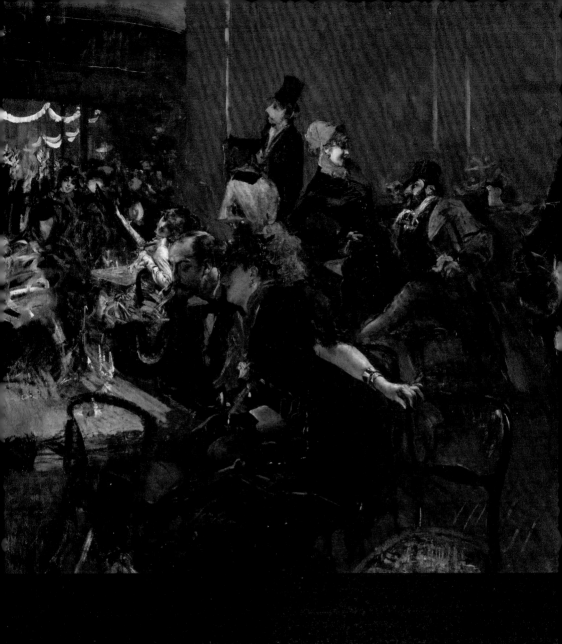

Giovanni Boldini, *Feast Scene*, 1889
조반니 볼디니, 〈물랑 루즈의 축제〉

I love the silent hour of night,
*for blissful dreams may then arise.*

_Anne Bronte

나는 밤의 고요한 시간을 사랑한다.
행복한 꿈은 그때 떠오르기 때문이다.

_앤 브론테

MY PASSION
COMES FROM THE
HEAVENS,
NOT FROM
EARTHLY MUSINGS.

_Peter Paul Rubens

내 열정은 지상에서 잠기는 사색이 아니라
저 하늘에서 온다.

_페테르 파울 루벤스

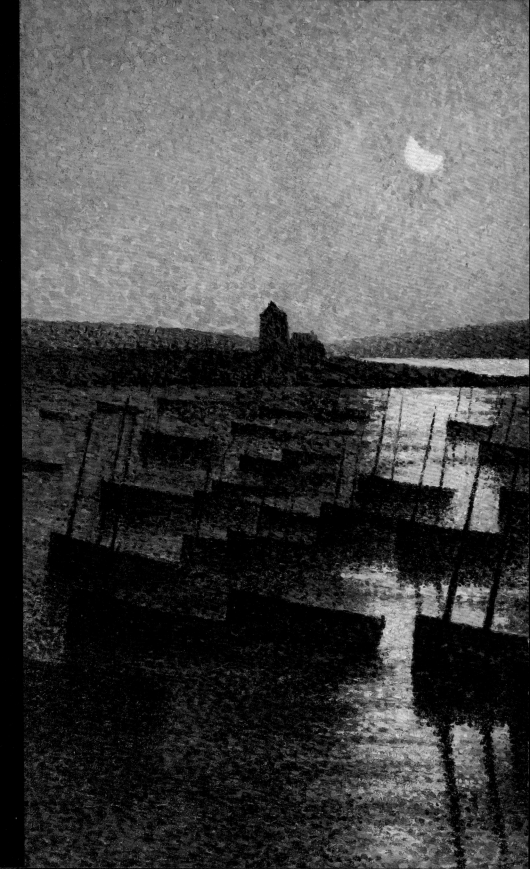

# Jean George
# Beraud

장 베로

낮보다 아름다운 파리의 밤

'벨 에포크Belle Époque'라는 말을 들어보셨나요? 19세기 말부터 1914년까지 유럽이 평화롭고 기술이 급속도로 발전하며 문화, 예술이 번성한 시기를 말합니다. 만약 제게 예술가들을 만나러 과거로 한 번 다녀올 기회가 주어진다면 주저 없이 '벨 에포크의 파리'로 향할 겁니다. 사실 제가 좋아하는 영화 〈미드나잇 인 파리〉의 영향도 무시 못 할 것 같네요. 영화에서는 파리의 밤길을 걷던 주인공 '길' 앞에 차 한 대가 등장합니다. 차를 타고 도착한 그곳에서 20세기를 대표하는 위대한 예술가들과 조우하게 되죠. 상상만으로도 설레는 장면입니다. 그런 벨 에포크 시대 파리의 일상을 로맨틱하게 그려낸 화가가 있습니다. 벨 에포크의 증인, 장 베로입니다. 파리지앵의 문화가 궁금하다면 그의 작품을 따라가면 됩니다.

작품 〈대화〉는 많은 상상을 하게 만드는데요. 화려한 드레스를 입은 여인과 턱시도를 입은 남성이 대화를 나눕니다. 밖에는 파리의 가로등이 밤거리를 비춥니다. 사교 파티장에서 따로 나와 이야기하는 것 같네요. 잘 보니 남성은 의자에 무릎으로 올라가 여성을 바라보는데, 장난기도 느껴지고 눈빛이 조금 느끼하네요. 여성은 부채를 만지며 고개를 살짝 숙이고 있습니다. 거절의 부담스러움일까요? 긍정의 쑥스러움일까요? 그의 작품은 이렇게 감상자에게 이야기를 상상하는 즐거움을 줍니다.

Jean George Beraud, *The Conversation*, 1935
장 베로, 〈대화〉

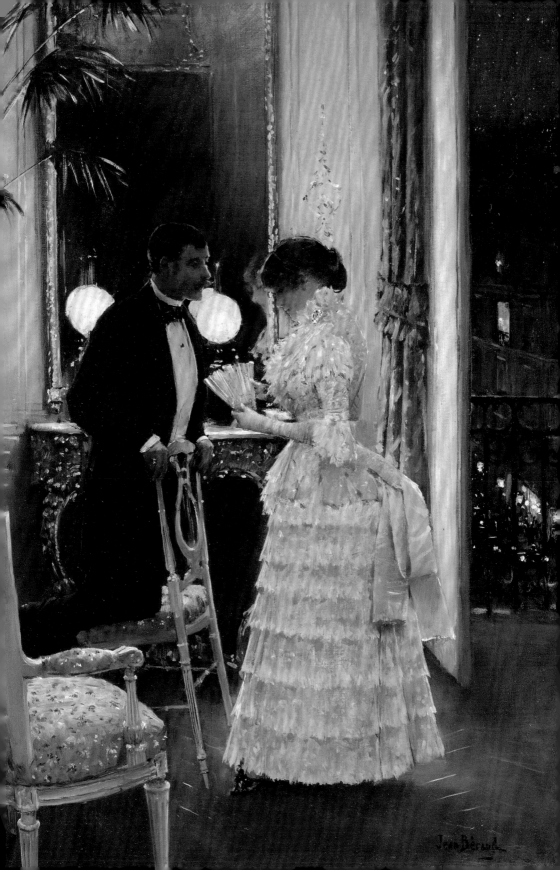

잠깐 그의 이야기를 해볼까요? 장 베로는 조각가였던 아버지에게서 예술성을 물려받았습니다. 하지만 안타깝게도 아버지는 그가 네 살 때 세상을 떠나게 되죠. 이후 그는 화가의 꿈을 꾸며 초기 아카데미 화풍으로 인정받은 레옹 보나Leon Joseph Florentin Bonnat의 화실에서 수학하는데요. 정확한 소묘와 고전적 규범을 철저하게 지키는 교육이었죠.

얼마 가지 못해 아카데미 화풍의 규격화되고 답답한 수업에 염증을 느낀 장 베로는 인상주의 화풍으로 전향합니다. 격변기 파리의 다양한 모습에 매력을 느낀 그에겐 당연한 결과였죠. 빛을 포착하는 인상주의의 빠른 붓 터치는 그가 파리의 일상을 그리는 데 큰 도움이 됐을 겁니다.

거리의 사람들을 더 현실적으로 포착하고자 마차를 개조해 작은 이동식 화실을 만들었다고 하니 그의 열정이 느껴집니다. 결혼도 하지 않았고 아이도 없었던 그는 평생을 예술에 바쳤고, 그 공로를 인정받아 생전에 프랑스 국가 훈장인 '레지옹 도뇌르Légion d'Honneur'를 받으며 예술이 전부였던 그 삶을 인정받게 됩니다.

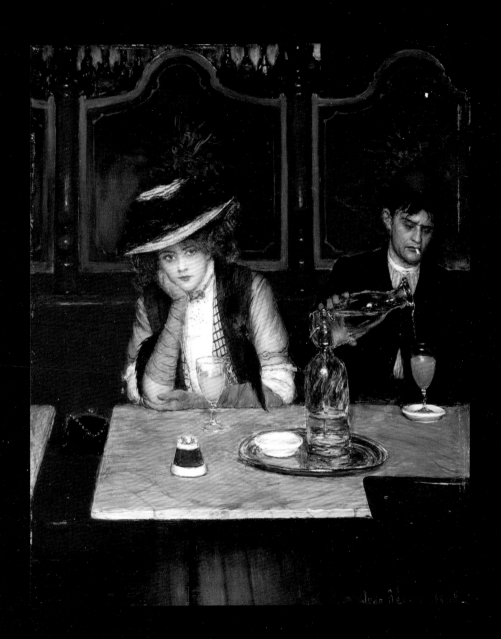

Jean George Beraud, *The Absinthe Drinkers*, 1908
장 베로, 〈술 마시는 사람들〉

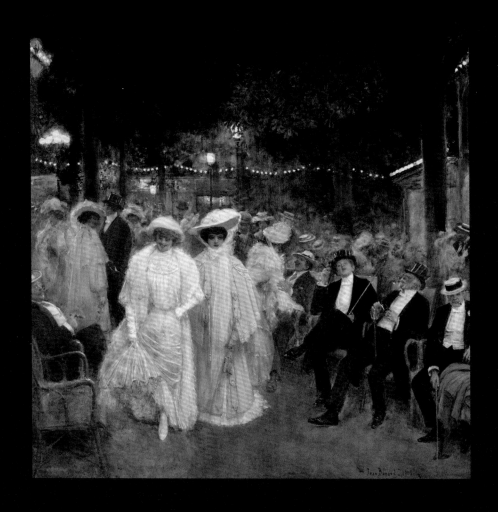

Jean George Beraud, *The Gardens of Paris*, 1905
장 베로, 〈파리의 정원〉

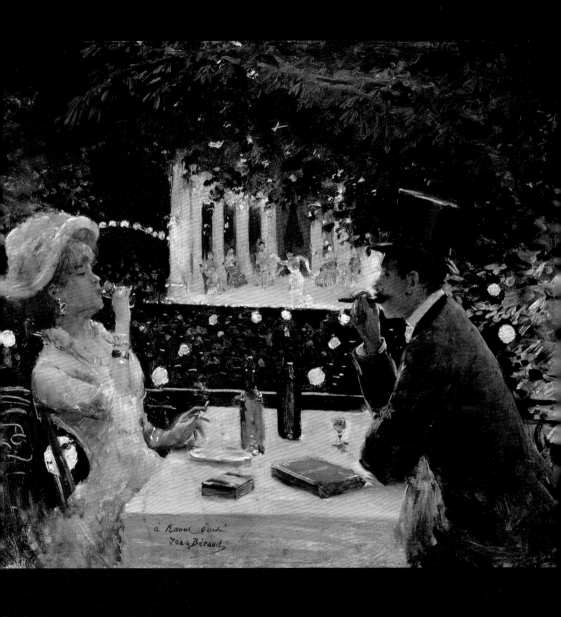

Jean George Beraud, *Dinner at Les Ambassadeurs*, 1882
장 베로, 〈암바사되르에서의 저녁〉

Alfred Henry Maurer, *Paris, Nocturne,* 1900
알프레드 헨리 마우러, 〈파리 야경〉

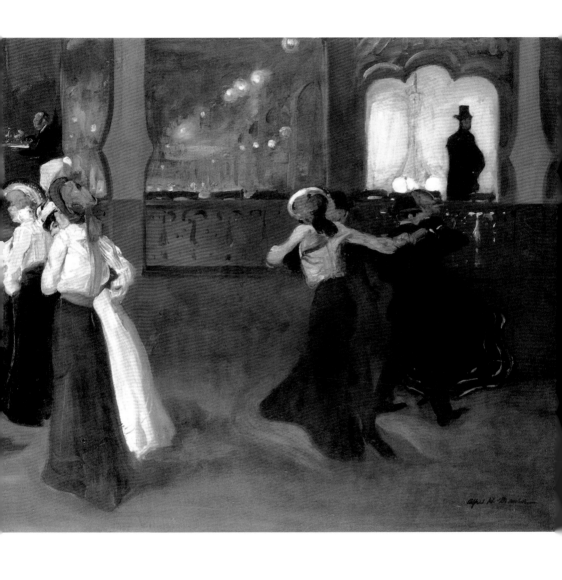

Alfred Henry Maurer, *La Bal Bullier*, 1901
알프레드 헨리 마우러, 〈벨뤼에 무도회장〉

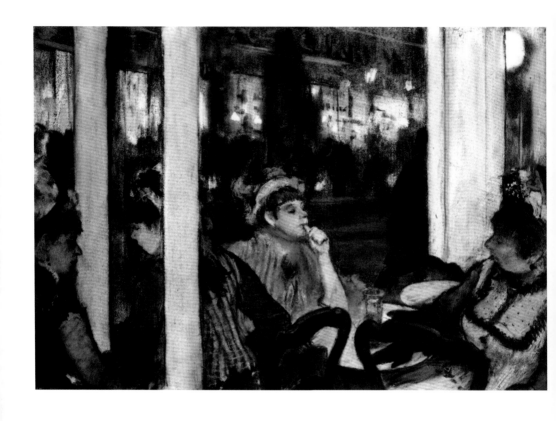

Edgar Degas, *Women on a Café Terrace*, 1877
위: 에드가 드가, 〈카페 테라스의 여인들〉

Leo Lesser Ury, *The River Thames, London, Moonlight*, 1926
오른쪽: 레세르 우리, 〈런던, 템즈강의 달빛〉

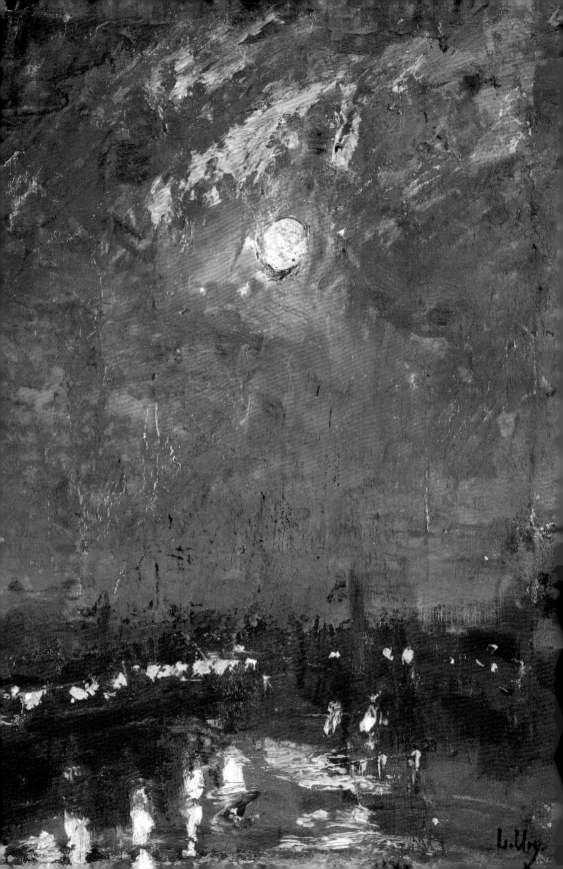

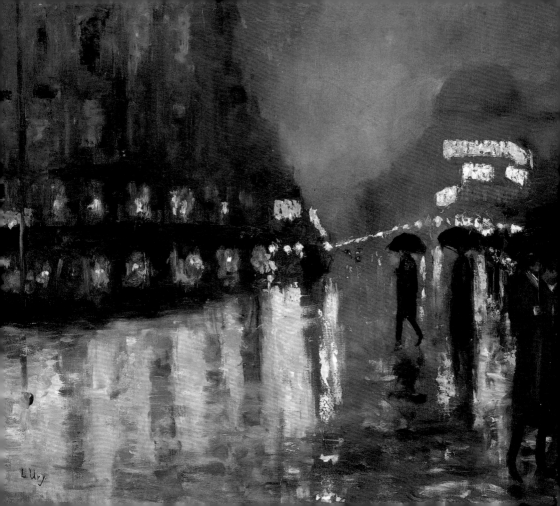

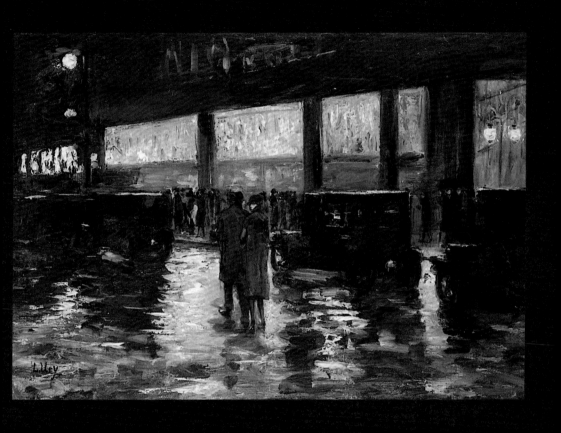

Leo Lesser Ury, *Berlin at Night*, 1929
레세르 우리, 〈베를린의 밤〉

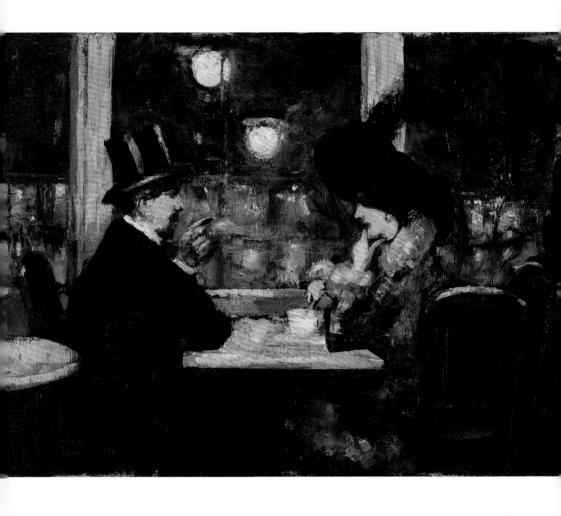

Leo Lesser Ury, *Im Café Bauer*, 1895
레세르 우리, 〈카페 바우어에서〉

Leo Lesser Ury, *Night Lighting*, 1889
레세르 우리, 〈밤의 불빛〉

# Ernst Ludwig
# Kirchner

**에른스트 루트비히 키르히너**

## 혼란한 도시와 평온한 시골의 밤

미술 사조 '다리파Die Brücke'에 대해 들어보셨나요? 이 독특한 이름은 독일의 거장 에른스트 루트비히 키르히너가 이끈 예술가 그룹에서 유래했습니다. 독일 철학자 프리드리히 니체의 저서 《차라투스트라는 이렇게 말했다》에 나오는 '인간의 위대한 점은 그가 하나의 목적이 아니라 다리라는 데 있다'라는 구절에서 영감을 받았죠.

다리파 예술가들은 과거와 미래, 전통과 혁신을 연결하는 다리가 되기를 원했습니다. 이들은 예술이 사회와 긴밀하게 연결되어야 한다고 믿으며 서구 문명이 이룩한 전통적인 요소들을 거부하고, 원시적이고 거친 화풍을 추구했습니다. 비록 이 모임은 1913년에 해체되었지만, 선구자인 키르히너는 그 명맥을 이어갔는데요. 그는 자신만의 화풍으로 도시 풍경과 시골 풍경을 나누어 매력적인 밤으로 그려나갔습니다.

키르히너가 도시의 밤을 그리기 시작한 것은 1911년 베를린으로 이사한 후였습니다. 밤거리의 불빛, 도시의 활기와 혼란스러운 에너지를 생생하게 묘사했죠. 그의 작품 〈포츠담 광장〉을 볼까요? 포츠담 광장은 당시 베를린에서 가장 번화하고 중요한 교차로로, 다양한 사회적 활동과 도시의 활기를 상징하는 장소였습니다. 그러나 키르히너는 작품에서 강렬한 색채와 왜곡된 형태를 통해 도시의 역동성과 불안을 보여줍니다.

*Ernst Ludwig Kirchner, Potsdamer Platz, 1914*
에른스트 루트비히 키르히너, 〈포츠담 광장〉

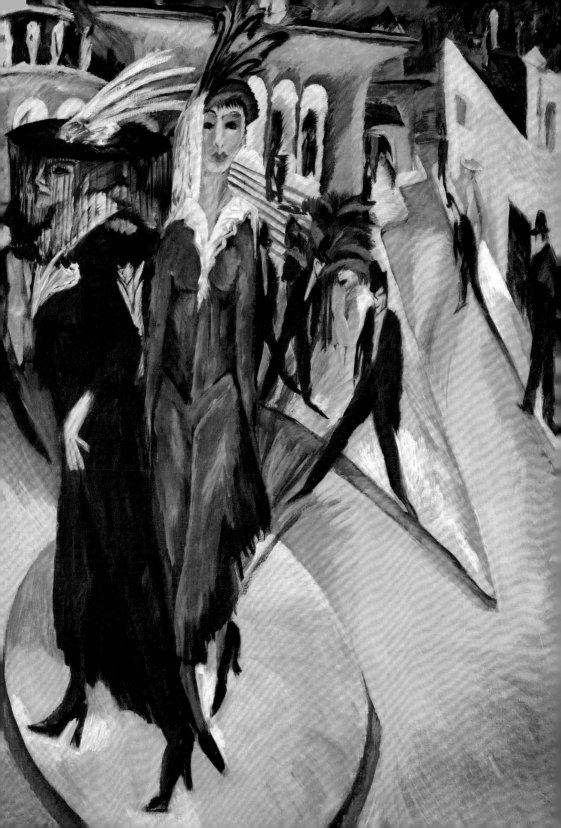

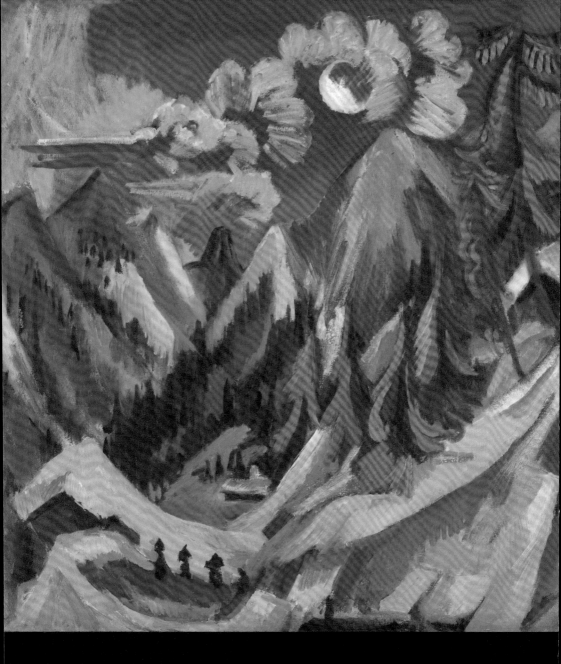

인물들은 왜곡된 비율로 그려져 관객에게 불안정한 느낌을 주는데요. 이 알 수 없는 불안과 긴장은 1914년 제1차 세계대전이라는 시대적 분위기를 반영합니다.

제1차 세계대전 발발은 키르히너의 삶과 작품에 큰 전환점을 가져왔습니다. 키르히너는 군대에 자원했지만, 복무 기간 중 심각한 정신적 고통을 겪고 1915년 신경쇠약으로 병원에 이송되었습니다. 전쟁의 트라우마로 심각한 불안과 우울증에 시달렸고, 알코올과 약물에 의존하게 됐죠. 불안을 완화하기 위해 진정제를 남용하면서 신체적, 정신적 상태는 더욱 악화됐습니다. 그 결과 그의 작품은 점점 더 어둡고 불안정한 분위기로 변해갔습니다.

그는 결국 요양을 위해 1917년 스위스 다보스로 이주하여 자연 속에서 치유받고자 했습니다. 키르히너의 자연 풍경 작품들은 상대적으로 덜 알려져 있습니다. 그러나 자연의 고요한 풍경은 베를린의 도시적 혼란과 극명히 대조되며, 그의 치유 과정에서 중요한 역할을 했습니다. 이 시기에 그는 밤의 고요함과 평온함을 통해 내면의 평화를 추구했습니다. 밤의 정적은 그에게 심리적 안정을 줬고, 그가 작품에서 자연과 밤을 조화롭게 표현할 수 있도록 했습니다. 이러한 주제의 대표작 중 하나가 바로 〈달빛 속 겨울 풍경〉입니다.

키르히너는 도시의 복잡성과 불안을 자연의 고요함과 평온함으로 연결하고 싶었던 것 같습니다. 그러나 안타깝게도 세상은 자연에서 안정을 찾고 도시로 돌아온 그를 가만두지 않았습니다. 얼마 뒤 나치 정권이 부상하면서 키르히너의 삶에 또다시 치명적인 영향을 미쳤기 때문이지요. 나치는 그의 작품과 현대예술을 타락하고 비독일적인 것으로 간주했습니다. 대담한 색채, 감정의 강렬함, 왜곡된 형태를 띤 키르히너의 작품은 나치에 의해 '퇴폐 미술'로 규정되었습니다.

이로 인해 그의 작품 중 600여 점이 독일 박물관에서 압수되었고, 많은 작품이 파괴되거나 판매되었습니다. 이 사건은 키르히너의 정신을 또다시 붕괴시켰습니다. 1938년 6월 15일, 키르히너는 결국 심리적 고통과 나치의 위협에 두려움을 느껴 다보스에 있는 집 근처에서 스스로 목숨을 끊게 됩니다.

이후 나치 정권이 그의 업적을 지우려 했음에도 불구하고, 키르히너의 작품은 결국 살아남아 계속해서 예술계에 영향을 미쳤습니다. 그의 작품 속 대담한 색채와 형식은 혁신적인 사용으로 찬사를 받았고, 그가 추구한 예술은 나치 패망 후 독일 현대미술의 탄생에 중요한 역할을 하며 재평가받게 되었습니다.

키르히너의 작품은 시대적 배경과 개인적 경험을 품었고, 그의 예술적 여정은 전쟁과 정치적 탄압 속에서도 인간의 내면을 탐구하고자 하는 강한 의지를 보여줍니다. 이는 오늘날까지도 그가 현대미술의 다리로 평가받게 만들어줬죠.

Ernst Ludwig Kirchner, *Nocturnal Street Scene*, 1925
오른쪽: 에른스트 루트비히 키르히너, 〈밤의 거리 풍경〉

Ernst Ludwig Kirchner, *Night Moon, Accordion Player by Moonlight*, 1924
뒤쪽: 에른스트 루트비히 키르히너, 〈달빛, 아코디언 연주자〉

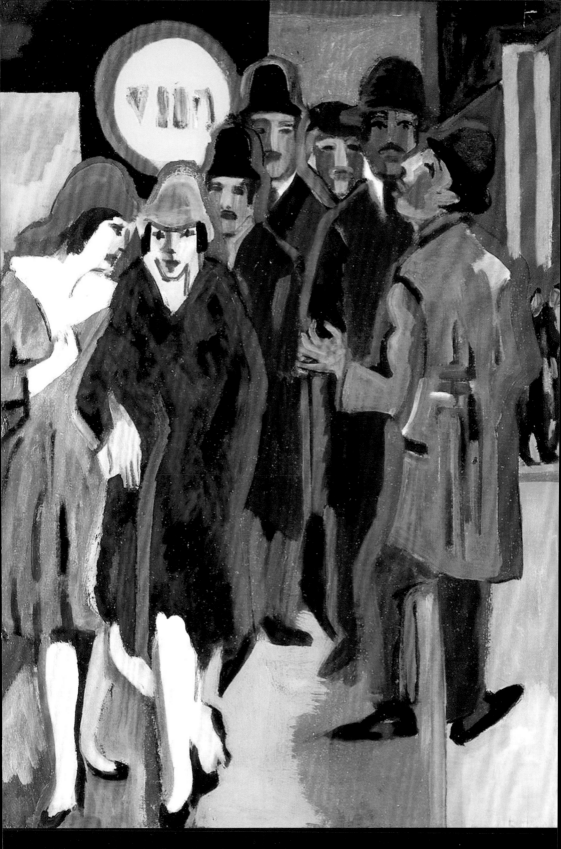

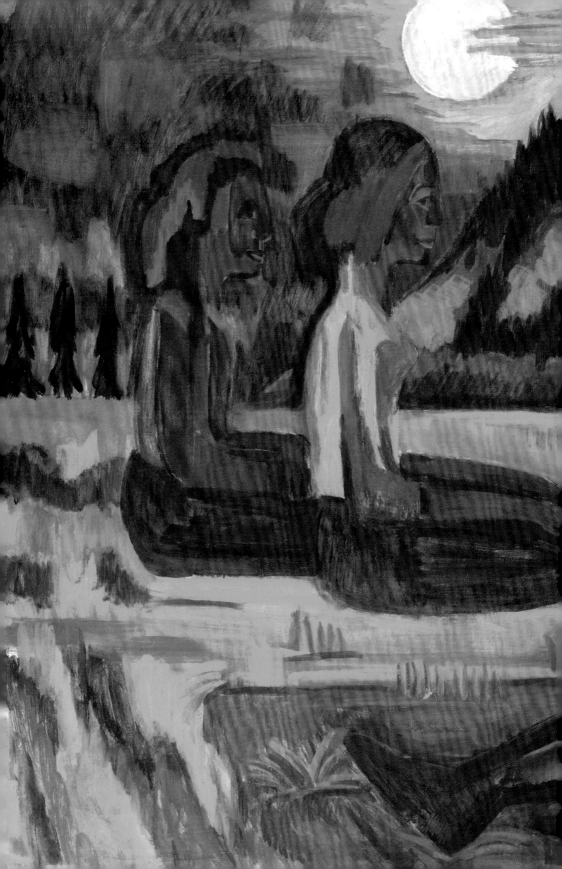

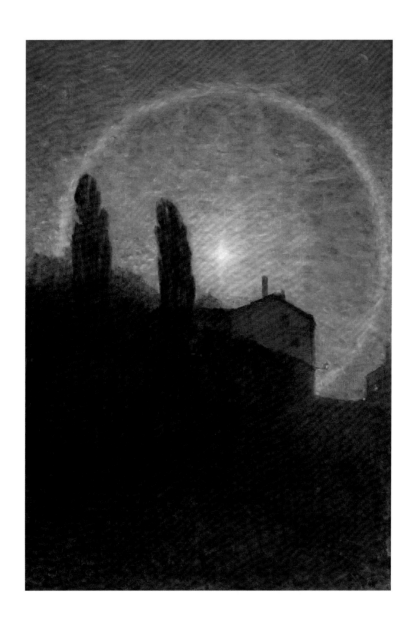

Eugène Fredrik Jansson, *Lunar Halo*, 1896
외젠 얀손, 〈달무리〉

James Abbott McNeill Whistler, *Nocturne in Black and Gold – The Falling Rocket*, 1874
제임스 애벗 맥닐 휘슬러, 〈검은색과 금색의 야상곡 - 떨어지는 로켓〉

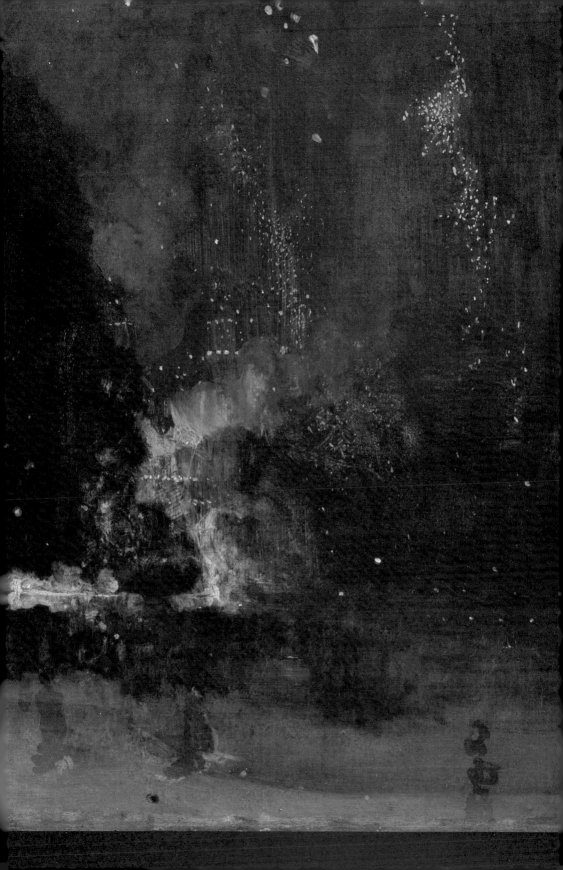

# Henri
# Rousseau

**앙리 루소**

달빛이 내리는 몽환적인 밤

'나이브 아트Naive Art'라는 말을 들어보셨나요? 좀 더 쉽게 '소박파'라 부르기도 하고, 어떤 사람들은 '유치파'라고도 합니다. 말 그대로 유치해서요. 이름이 재미있죠? 가정 형편상 정식으로 그림을 배우지 못해 테크닉이 뛰어나진 않지만, 순수함으로 무장한 화가들을 부르는 말입니다. 이들의 단순하고 평면적인 표현은 마치 어린아이가 그린 것 같고 어리숙해 보입니다. 하지만 보고 있자면 이상하게 기분이 좋아지는 그림들이지요. 그들의 대표 화가가 바로 앙리 루소입니다.

　　루소는 가난한 배관공의 아들로 태어났습니다. 집안 형편이 어려워 고등학교를 중퇴한 뒤 22년간 세관원으로 일해야 했죠. 파리로 들어오는 물품에 세금을 징수하고 현장에서 검사하는 일이었습니다. 영감이 넘치는 예술가에게는 참 지루한 일이었죠. 하지만 세관원으로 일하며 얻은 것도 있었습니다. 바로 관찰력을 키운 것이었죠. 지루한 일상에서 보이는 풍경, 사람들 그리고 물품들을 세밀하게 관찰하던 습관은 화가가 되고 나서 큰 도움이 되었습니다. 루소는 그림 그리기를 좋아해 여유 시간이 생기면 작업을 했지만 녹록지 않은 현실에 49세가 되어서야 본격적으로 화가의 길을 갈 수 있었습니다. 출근하지 않는 일요일에만 그림을 그렸기 때문에 사람들은 그를 '일요일의 화가'라는 별명으로 불렀습니다.

Henri Rousseau, *Carnival Evening*, 1886
앙리 루소, 〈카니발의 저녁〉

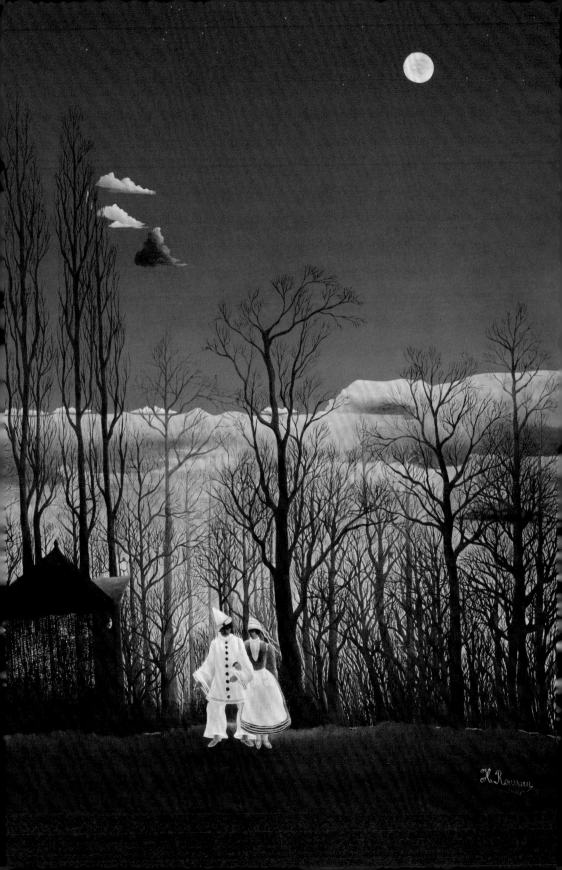

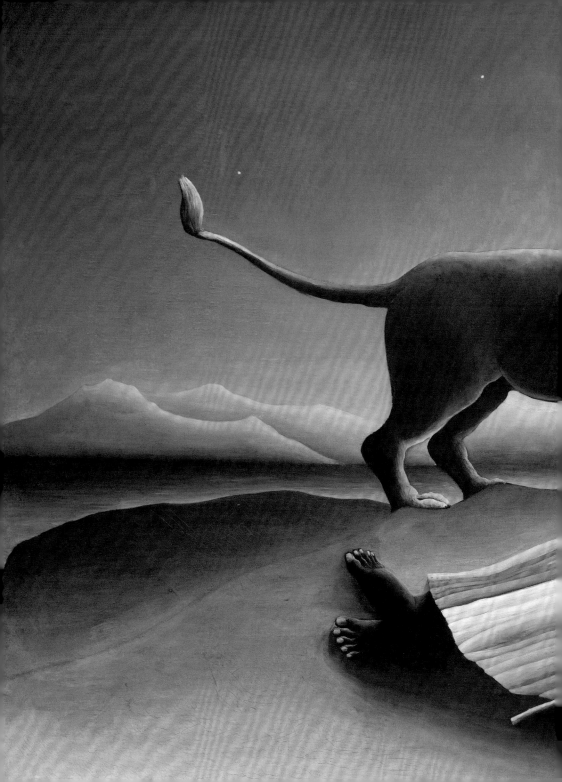

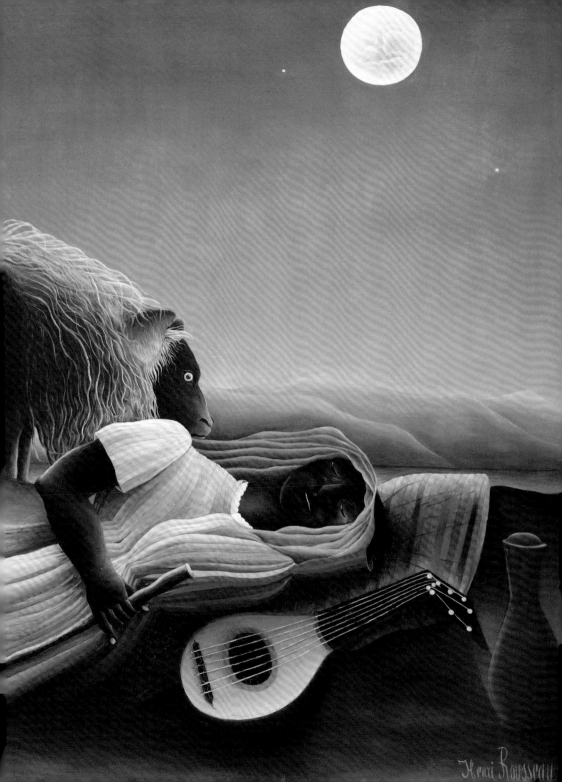

Henri Rousseau

정식으로 미술 교육을 받지는 못했지만, 그는 자신만의 독특한 화풍을 개발했습니다. 규칙을 배우지 않았기에 형식에 얽매이지 않고 자연과 동물, 환상적인 풍경을 자유롭게 상상하며 그릴 수 있었던 거죠. 은은한 달빛은 종종 그의 상상력을 자극하며 작품의 소재가 되었는데요.

〈카니발의 저녁〉을 함께 보시지요. 사랑하는 사람과 단둘이 오붓하게 걷는 밤만큼 행복한 시간이 있을까요? 달빛 아래 펼쳐진 신비롭고 운치 있는 풍경 속에 멋지게 차려입은 남녀가 걸어갑니다. 둘만의 행복에 빠져 있는 건 확실해 보이죠. 하늘과 보름달, 나무가 어우러진 멋진 풍경, 숲을 은은히 밝히는 달빛이 몽환적입니다. 자세히 보니 원근감이 느껴지지 않는 평면적인 표현에 인물의 발도 마치 공중에 떠 있는 것 같네요. 하지만 오늘 이 화가만큼은 그런 건 애교로 넘겨줄까요? 때로는 현실에서 벗어나 꿈을 꾸는 것도 삶의 원동력이 되어주니까요.

그런 상상력의 정점은 〈잠자는 집시〉에서 드러납니다. 한 번도 프랑스를 벗어난 적이 없는 그의 놀라운 상상력에 감탄할 뿐입니다. 그림 중앙에는 한 여성이 바닥에 누워 잠들어 있습니다. 그녀는 집시 복장을 하고 있는데요. 집시 여인은 자유롭게 방랑하는 삶을 상징하며, 이는 루소 자신과도 일맥상통합니다. 예술적 자유를 추구하는 삶을 살았던 그의 태도가 이 작품에 반영된 건 아닐까요? 집시는 참 고요하게 잠들어 있는데요. 옆에는 사자 한 마리가 여인을 지켜보는 듯한 자세로 버티고 있습니다. 사자는 보통 위험과 힘을 상징하지만, 이 작품에서는 여인을 해치지 않고 평화롭게 지켜보고 있습니다. 그 위로 펼쳐진 별이 빛나는 밤하늘은 작품에 몽환적인 분위기를 더해주죠. 이 작품에서는 꿈과 현실, 위험과 안전의 경계가 허물어집니다.

사실 사람들은 그의 그림을 보며 조롱을 일삼고 무시하기 일쑤였습니다. 하지만 그는 괜찮았습니다. 그림을 그린다는 것만으로도 행복했으니까요. 그런데 이 화가의 노년에는 참 놀라운 이야기가 숨어 있습니다. 우연히 루소의 그림을 보고 아이 같은 매력에 푹 빠진 화가가 있었으니, 바로 그 위대한 파블로 피카소Pablo Picasso입니다.

어릴 적부터 웬만한 성인 화가만큼 그림을 그렸던 피카소는 한평생 어린아이처럼 그리기 위해 노력했는데, 그런 피카소에게 루소의 순박한 그림은 잊히지 않을 만큼 인상적이었습니다. 피카소는 루소의 작품을 꾸준히 사들였고, 친구와 동료 화가들에게도 열심히 홍보했습니다. 심지어 1908년에는 루소를 주인공으로 성대한 파티도 열었습니다. 일명 '루소의 밤'이었죠. 시인 기욤 아폴리네르Guillaume Apollinaire는 "반론의 여지가 없는 아름다움을 분출하는 그림이다. 올해는 아무도 그를 비웃지 못할 것이다"라고 말하기도 했습니다.

꿈을 꾸던 화가의 끝은 참으로 창대했습니다. 그의 상상력은 후대에 등장하는, 꿈을 그리는 '초현실주의'에 큰 영향을 주었습니다. 1924년에 초현실주의 선언을 발표한 작가들은 쟁쟁한 예술가들을 제치고 루소를 '초현실주의의 아버지'로 지목했습니다. 이는 루소가 시대를 앞선 위대한 화가였다는 사실을 인정받는 순간이었습니다.

복잡한 세상을 살아가기 위해서는 때로 어린아이 같은 순수함을 간직하는 것도 필요한가 봅니다. 우리는 어쩌면 모든 걸 너무 심각하게 받아들이고 있는 게 아닐까요? 어른이 되어야 한다는 부담감에 눌려 살고 있지는 않을까요? 삶의 모든 순간에 꿈과 순수함을 잃지 않는 게 얼마나 중요한지 다시 한 번 깨닫는 밤입니다.

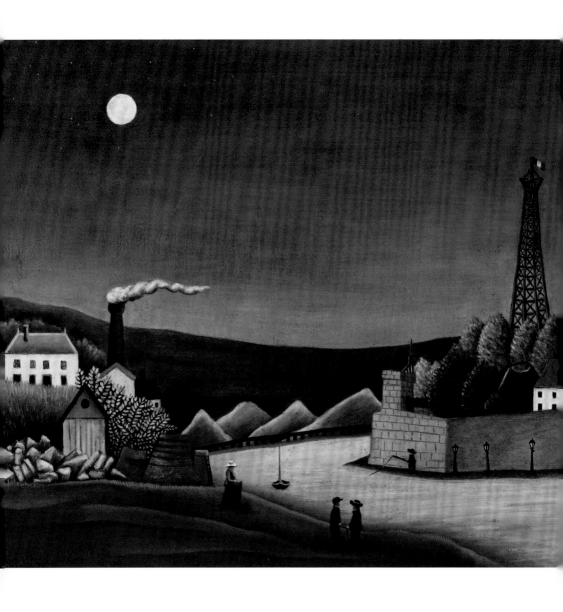

Henri Rousseau, *The Seine at Suresnes*, 1911
앙리 루소, 〈쉬렌의 센강〉

Nothing makes me so happy as to
observe nature and to paint what I see.

_Henri Rousseau

자연을 들여다보고 그리는 일만큼 나를 행복하게 하는 것은 없다.

_앙리 루소

LIFE ALWAYS
OFFERS YOU A
SECOND CHANCE,
IS CALLED
TOMORROW.

_Dylan Thomas

삶은 늘 두 번째 기회를 준다.
우리는 그 기회를 내일이라고 부른다.

_딜런 토머스

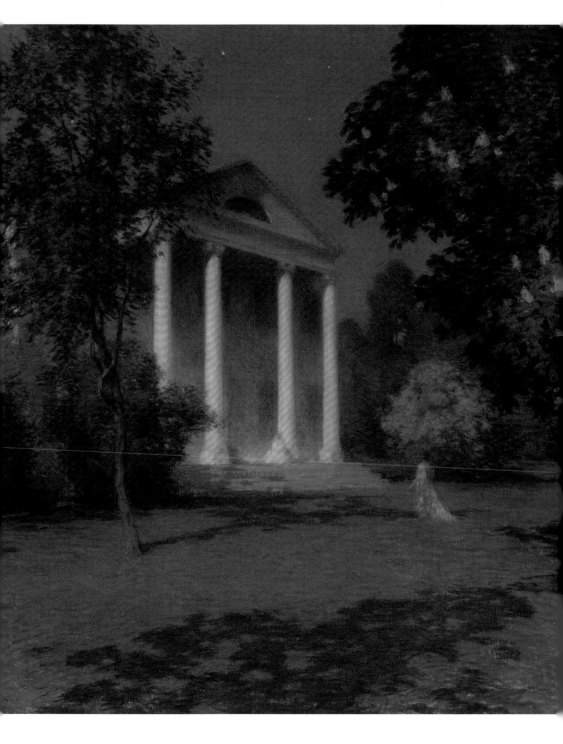

Willard Leroy Metcalf, *May Night*, 1906
위: 윌러드 메트칼프, 〈오월의 밤〉

John Atkinson Grimshaw, *Reflections on the Thames, Westminster*, 1880
뒤쪽: 존 앳킨슨 그림쇼, 〈웨스트민스터 템즈강에 관한 고찰〉

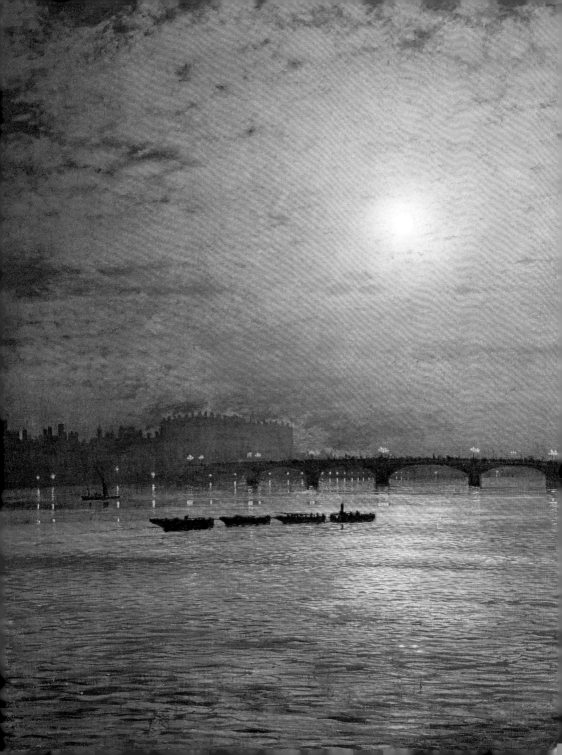

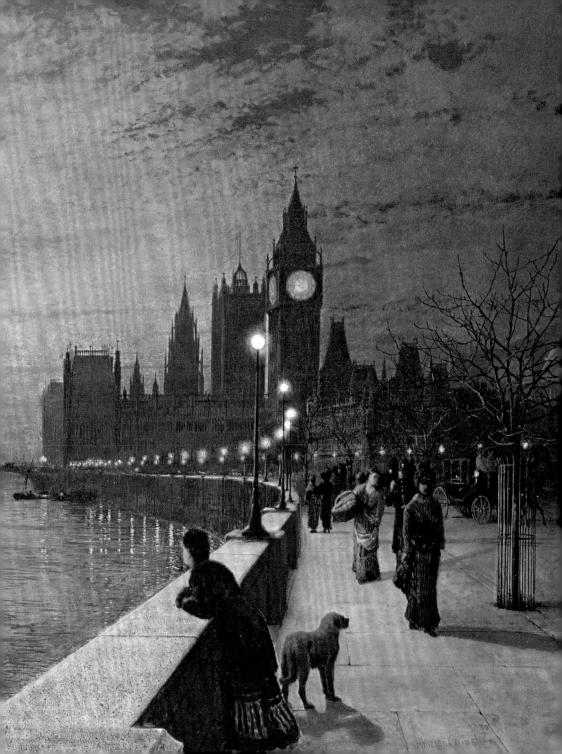

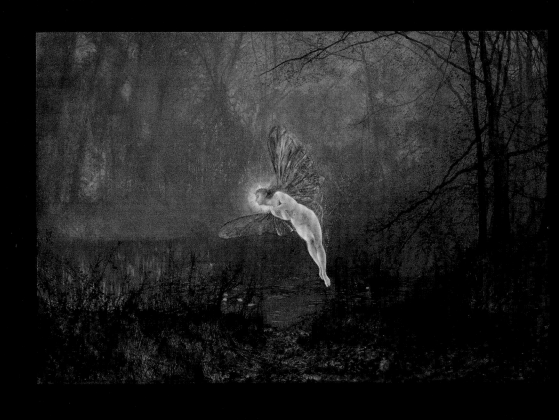

John Atkinson Grimshaw, *Midsummer Night or Iris*, 1876
존 앳킨슨 그림쇼, 〈한여름 밤 또는 아이리쉬〉

Odilon Redon, *Boat in the Moonlight*, 1860
오딜롱 르동, 〈달빛 속의 보트〉

Odilon Redon, *Nocturne*, Unknown
오딜롱 르동, 〈야상곡〉

BLACK IS THE
MOST ESSENTIAL
OF ALL COLORS.
ONE MUST ADMIRE
BLACK.
NOTHING CAN
DEBAUCH IT.

_Odilon Redon

모든 색 중에서 검은색이 가장 중요하다.
인간은 검은색에 감탄해야 한다. 무엇도 그를 물들일 수 없다.

_오딜롱 르동

# René
# Magritte

르네 마그리트

상상력이 깨어나는 신비한 밤

살바도르 달리와 함께 초현실주의 거장의 반열에 오른 르네 마그리트. 초현실주의는 인간의 무의식과 꿈, 상상을 통해 현실을 초월하는 새로운 세계를 탐구하고자 합니다. 제1차 세계대전이라는, 인류 역사상 전례가 없었던 최악의 혼란 속에서 예술가들은 기존의 사회 질서와 이성이 세상을 붕괴시켰다고 생각했습니다. 이 꿈과 같은 세계는 인간과 이성에 대한 불신에서 출발한 거죠.

초현실주의에는 크게 세 가지 기법이 있습니다. 이 기법들은 여러분도 마음만 먹으면 사용할 수 있습니다. 첫 번째는 '데페이즈망Dépaysement', 즉 낯설게 하기입니다. 우리는 특정 물체를 보면 연관된 이미지들을 떠올리곤 합니다. 하지만 이 기법은 상식에서 벗어나 전혀 상관없는 물체를 둬 생각에 오류를 일으키고 상상력을 자극합니다. 이 기법의 대가가 바로 마그리트입니다.

두 번째 기법은 '데포르마시옹Déformation', 왜곡입니다. 물체를 녹아내린 형태로 표현하거나 길게 늘어뜨리는 방식으로, 꿈에서나 볼 수 있을 법한 이미지를 창조합니다. 이 기법의 대가는 잘 알려진 살바도르 달리 Salvador Dali입니다.

세 번째는 '오토마티즘Automatisme', 자동기술법입니다. 이성의 통제를 내려놓고 무의식의 흐름에 맡기는 방법으로 잠이나 술, 약에 취해 그리기도 합니다. 이 과정에서 예상치 못한 그림이 나오기도 하죠. 학창 시절 수업 시간에 필기하다 잠든 적이 있다면, 의도와 상관없는 글과 그림이 뒤

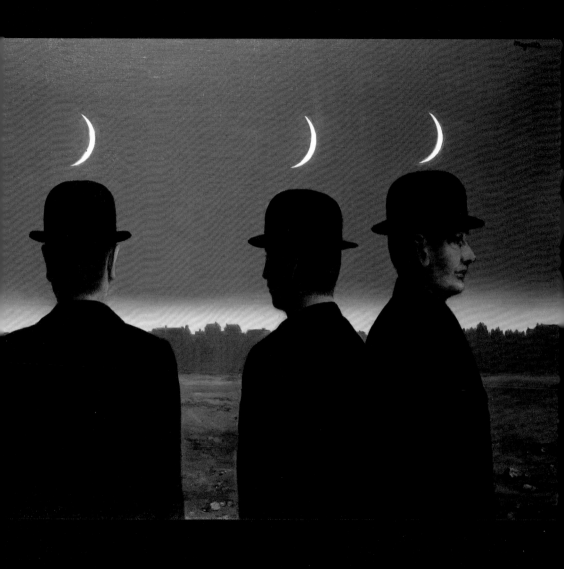

René Magritte, *The Masterpiece or the Mysteries of the Horizon*, 1955
르네 마그리트, 〈걸작 또는 지평선의 신비〉

René Magritte, *Towards Pleasure*, 1962
르네 마그리트, 〈기쁨을 향해〉

섞인 이상한 이미지가 그려진 경험이 있을 것입니다. 이것도 일종의 오토마티즘이라고 할 수 있습니다. 초현실주의 작품은 정확한 해석이 어려운 경우가 많습니다. 이성의 통제에서 벗어난 예술이기 때문입니다.

마그리트의 작품에는 검은 정장에 중절모를 쓴 신사가 자주 등장합니다. 이는 재단사였던 아버지와 모자 상인이었던 어머니의 영향을 받은 것으로 해석됩니다. 〈걸작 또는 지평선의 신비〉에는 푸른색의 조용한 밤하늘에 알 수 없는 삭막한 풍경을 바탕으로 세 남자가 등장합니다. 이들은 각기 다른 방향을 바라보며 달을 머리에 이고 있습니다. 서로 연결되어 있지만, 각자만의 세상에 존재하는 듯한 느낌을 줍니다.

해석 불가능한 이 그림에 대해 제가 느낀 바를 이야기하자면, 작품 속 인물들은 우울한 표정을 짓고 있으며 개성이 없고 진정성이나 독창성이 결여된 모습입니다. 그들은 함께 있지만 서로에게 냉담하고 소외감을 느끼며 현대인의 고립감을 반영합니다. 타인과 공존하지만 고독에 익숙해져야 하는 현대인들, 어쩌면 우리는 모두 각자의 지평선에 서 있는 마그리트의 인물들일지도 모릅니다.

여러분도 이 순간만큼은 이성을 잠시 내려놓고 마음껏 상상해보세요. 이성의 틀을 벗어난 자유로운 상상 속에서 우리가 미처 깨닫지 못한 중요한 진실을 찾게 될지 모릅니다.

IF THE DREAM IS A
TRANSLATION OF
WAKING LIFE,
WAKING LIFE
IS ALSO A
TRANSLATION OF
THE DREAM.

_René Magritte

꿈이 깨어 있는 삶의 번역이라면,
깨어 있는 삶 역시 꿈의 번역이다.

_르네 마그리트

René Magritte, *The Sixteenth of September*, 1956
르네 마그리트, 〈9월 16일〉

The spectacle of the sky overwhelms me.
*I am overwhelmed when*
I see a crescent moon or
*the sun in an immense sky.*

_Joan Miró

하늘은 나를 압도한다.
나는 하늘에 뜬 초승달이나 태양을 볼 때마다 압도당한다.

_호안 미로

Raoul Dufy, *L'avenue du Bois, Le Palais Rose*, 1926
라울 뒤피, 〈나무가 있는 거리와 붉은 저택〉

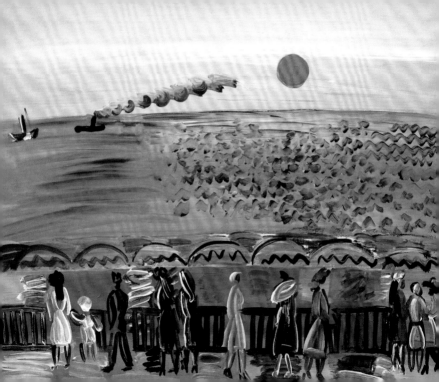

# Joan
# Miró

### 호안 미로

## 천진난만한 웃음으로 빛나는 밤

호안 미로는 고야, 달리, 피카소의 계보를 잇는 스페인의 초현실주의 화가입니다. 2022년 그의 전시 해설을 진행했을 때가 떠오릅니다. 처음 전시장에 들어선 관람객들은 그의 이름처럼 '미로'에 빠진 얼굴이었습니다. 알아볼 수 없는 형태들, 어린아이가 낙서한 것 같은 색채까지. 하지만 점점 아이처럼 웃으며 감상하는 관람객들의 모습을 보며 미로의 의도가 성공했다고 생각했습니다. 호안 미로, 그는 어떤 화가였기에 이런 작품을 그렸을까요?

사실 미로는 작품 속 천진난만한 세상과는 전혀 다른 삶을 살았습니다. 20세기는 전란과 폭력의 시대였습니다. 그는 양차 세계대전을 겪었고 스페인이 독재자에게 점령당하는 것을 봤습니다. 인류애와 사랑과 평화는 옛 동화 속에나 나오는 것 같았죠. 그의 작품에는 혼란과 고통 속에서도 순수함과 희망을 찾으려는 끝없는 노력이 담겨 있습니다.

어쩌면 세상을 망친 것은 '규칙'과 '이성'이었습니다. 당시 예술가들은 이에 반하여 '비이성'적인 예술을 창조해갔습니다. 다다이즘, 초현실주의, 추상표현주의 등 다양한 예술 사조가 등장하며 전통적인 가치와 규범을 거부했습니다.

Joan Miró, *Women and Bird in the Moonlight*, 1949
호안 미로, 〈달빛 아래 여인들과 새〉

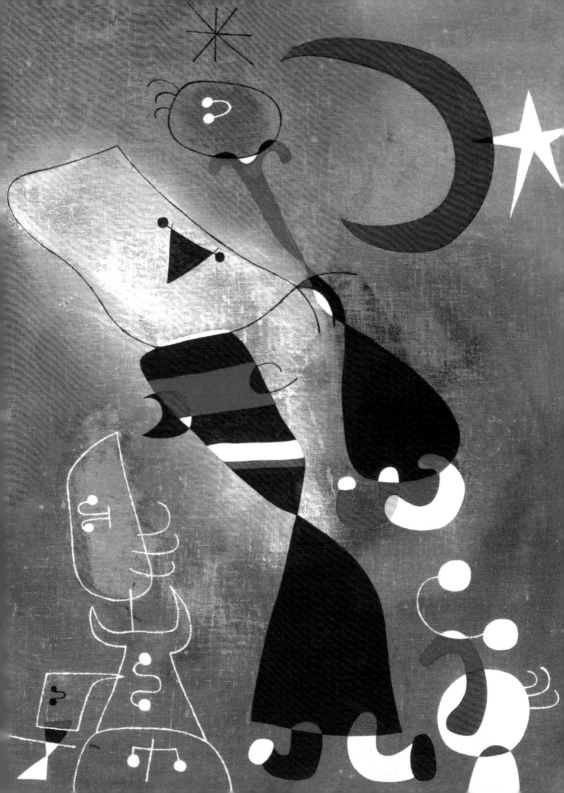

미로는 이러한 예술적 흐름 속에서 자신만의 독창적인 방식으로 거친 세상에 꿈과 희망을 담기 시작했습니다. 그의 작품 속에 보이는 자유로운 선과 밝은 색채는 어린아이의 순수한 시각을 통해 세상의 어둠을 극복하려는 시도 아닐까요?

미로의 예술적 여정은 그가 태어나고 자란 스페인의 자연에서 시작되었습니다. 부모가 소유한 농가가 있는 몬트로이그와 어머니의 고향인 마요르카 풍경은 그의 초기 작품에 깊은 영향을 미쳤습니다. 사람들은 미로가 초기에는 매우 세밀한 사실주의 경향이 담긴 그림을 그렸다는 사실을 잘 모릅니다. 이 초기 작품들에는 자연의 아름다움과 섬세한 디테일이 담겨 있습니다. 나중에 추구하게 되는 추상적이고 초현실적인 스타일과는 대조적이지요. 그러나 이러한 사실주의적 접근은 미로가 자연의 본질을 이해하고, 상상력을 더욱 자유롭게 표현할 수 있는 기초가 되어주었습니다.

이후 미로는 파리로 이주해 다양한 예술적 사조와 교류하게 됩니다. 그는 다다이즘과 초현실주의의 영향을 받았지만, 이를 단순히 모방하는 데 그치지 않고 자신만의 독창적인 예술 세계를 구축했습니다. 미로의 작품은 꿈과 현실, 의식과 무의식의 경계를 넘나들며 인간 내면의 깊은 본질을 탐구합니다. 미로는 풍경화에 상상력을 불어넣고 단순화하며 마치 시를 쓰듯 그림을 그려나갔습니다. 그의 작품은 점차 자연의 모든 것을 가장 순수한 형태로 남겨두고 원시 미술처럼 변모하게 되었습니다. 그래서 미로의 작품은 마치 상형문자로 이루어진 듯 보입니다. 그는 모든 것을 설명하려 하지 않고 단순한 형태와 붓 터치, 색상의 리듬만으로 이야기를 전합니다.

미로는 인간이 실제로 도달할 수 없어 상상하거나 소망하는 우주와 별, 행성, 하늘의 천체를 주 모티프로 삼았습니다. 또 그 작품 속에 빈번히 등장하는 대상이 있습니다. 자연 속의 곤충과 자유의 상징인 새, 그리고 여성이지요. 미로에게 여성은 단순히 하나의 성별을 의미하지 않습니다. 여성은 우주의 기원이자 인류의 근원을 상징합니다.

　　그런 그에게 특히 중요한 시간은 밤이었습니다. 미로가 바라본 밤은 종종 신비롭고 꿈같은 분위기로 표현됩니다. 그의 작품에서 밤은 상상력과 무의식을 탐험하는 신비로운 장으로 나타납니다. 밤하늘의 별은 누구나 꿈을 꾸게 하는 존재지요. 어둠 속에서 빛나는 별은 미로가 사랑한 주제이기도 했습니다. 저 또한 낮에는 이성적인 글을 쓰고 밤이 오면 감성적인 글을 쓰곤 합니다. 밤은 저에게도 상상의 원천이니까요.

　　한번 마음을 열고 미로의 작품을 천천히 바라보세요. 단순한 표현 속에서 웃는 여인의 얼굴을 발견하면 저절로 미소가 지어지고 기분이 좋아집니다. 달빛 속에 떠 있는 별들과 자유롭게 날아다니는 새, 웃으며 뛰어노는 여인들을 발견하셨나요? 미로의 작품은 이러한 요소들을 통해 우리가 잊고 있던 꿈과 희망을 전달합니다. 끊임없는 전쟁과 독재의 세상에서, 미로는 어떤 밤을 꿈꾸었을까요? 그의 그림 속 밤이 빛나는 별들로 가득한 것을 보면 짐작이 갑니다. 미로는 그 속에서 자유와 평화를 꿈꿨을 것입니다. 그의 작품은 우리에게 함께 꿈을 꾸자고 속삭이는 듯합니다.

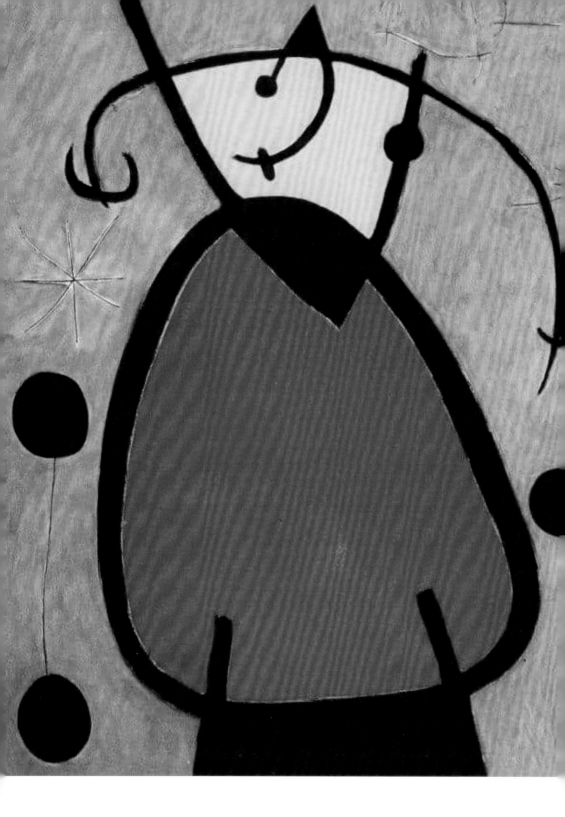

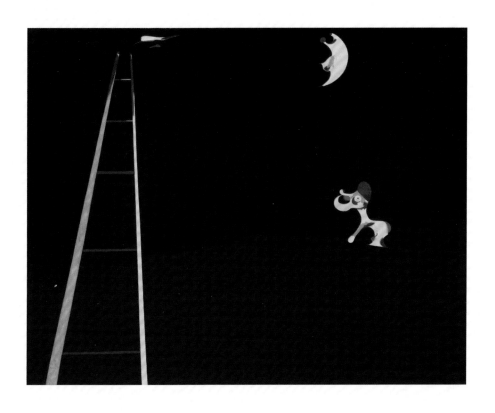

Joan Miró, *The Birth of Day*, 1968
호안 미로, 〈하루의 탄생〉

Joan Miró, *Dog Barking at the Moon*, 1926
호안 미로, 〈달을 향해 짖는 개〉

# Marc
# Chagall

**마르크 샤갈**

## 사랑의 꽃이 피는 짙고도 푸른 밤

사랑의 화가라는 수식어가 가장 잘 어울리는 화가는 누구일까요? 누군가 제게 묻는다면 저는 막힘없이 '마르크 샤갈'이라 말해줄 겁니다. 러시아에서 가난한 유대인으로 태어난 그는 러시아 혁명과 양차 대전, 유대인학살의 참극까지 세상이 가장 인간답지 못했던 시대에 사랑의 힘을 끝까지 믿은 화가이기 때문이죠.

그의 그림을 볼까요? 캔버스 중심엔 형형색색의 커다란 꽃다발이 피어납니다. 달빛은 세상을 파랗게 물들이죠. 파란색엔 평화와 자유, 우애가 수반되어야 한다고 생각한 샤갈의 작품엔 유독 몽환적인 푸른 밤이 자주 등장합니다. 그 위로 흰 드레스를 입은 여인이 날아오고 남자는 손을 뻗어 사랑하는 그녀를 반겨줍니다. 마치 밤바람에 사랑을 놓칠까 얼른 붙잡는 것 같네요. 저 여인은 당시 샤갈이 사랑한 뮤즈 '벨라 로젠펠트 Bella Rosenfeld'입니다.

이들의 사랑 이야기는 고향 비테프스크에서 시작됩니다. 유대인 공동체 마을이었던 이곳에는 가난한 유대인들이 모여 살았습니다. 흔히 '게토'라 부르는 곳이었죠. 이곳에서 화가를 꿈꾼다는 것은 어쩌면 어리석은 일이었을지 모릅니다. 하지만 샤갈의 어머니는 아들이 화가가 될 수 있게 지원해주었죠. 식료품점에서 일하면서 아들의 물감을 사주던 어머니의 모습을, 샤갈은 평생 잊지 못했습니다.

Marc Chagall, *Bouquet with Flying Lovers*, 1934-1947
마르크 샤갈, 〈하늘을 나는 연인과 꽃다발〉

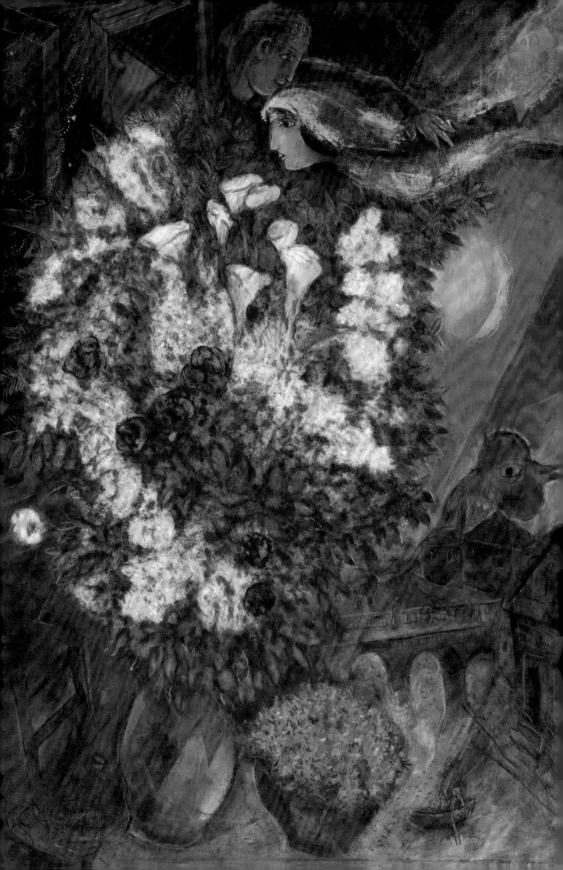

그러던 어느 날 샤갈의 인생을 바꾼 순간이 찾아왔는데요. 집에 가기 위해 건너던 좁은 다리에서 벨라 로젠펠트와 우연히 마주쳐 사랑에 빠진 거죠. 화가를 꿈꾸던 가난한 청년의 캔버스엔 사랑과 함께 알록달록한 꽃이 피어났습니다. 하지만 이 사랑, 쉽지만은 않았습니다. 벨라는 부유한 상인의 딸이었죠. 가난한 육체노동자의 아들과 부유한 상인의 딸. 이 둘의 만남은 집안의 반대라는 현실적인 고난을 안고 있었습니다. 그럼에도 샤갈은 포기하지 않고 예술의 중심지 파리로 향했습니다. 꼭 성공해서 그녀를 데리러 오겠다는 약속과 함께였죠.

당시 파리는 예술가라면 거쳐야 할 성공의 필수 관문이자, 붓과 캔버스로 벌이는 치열한 전쟁터였습니다. 샤갈은 당시에 대해 이렇게 말합니다. "라 뤼슈에서는 둘 중 하나다. 죽거나 유명해지거나." 라 뤼슈La Ruche는 벌집이라는 뜻으로 당시 예술가들이 마치 벌집 속 벌들처럼 모여 살던 건물이었습니다. 샤갈은 이 벌집에서 4년간의 피나는 노력 끝에 당당히 성공합니다. 그리고 1914년 사랑하는 벨라를 데리러 고향으로 돌아와 부모의 승낙을 받고 결혼에 골인하죠.

이후 그의 그림 속 단골 주제는 푸른 밤하늘과 꽃, 그리고 연인이 되었습니다. 그림 속엔 어느 마을의 모습이 종종 보이는데요. 벨라를 만난 고향, 비테프스크입니다. 벨라를 마주한 다리도 보이네요. 생전에 왜 이렇게 꽃다발을 많이 그리냐는 질문에 "사랑하는 사람에게 줄 수 있는 최고의 선물이 꽃다발이었다"라고 대답한 것이 참 로맨틱합니다. 어떠신가요? 샤갈의 이야기는 멜로 영화의 시나리오로 써도 될 만큼 낭만적입니다. 때로는 현실이 더 영화 같기도 하죠. 샤갈은 말합니다. "나는 그저 창문을 열어 두기만 하면 됐다. 그러면 벨라가 하늘의 푸른 공기와 사랑의 꽃과 함께 들어왔다. 온통 흰색 옷으로 차려입은 그녀가 내 그림을 인도하며 캔버스 위를 날아다녔다. 벨라는 평생토록 나의 그림이었다." 오늘 밤, 여러분의 밤도 샤갈의 그림처럼 아름다운 푸른 밤이기를 바랍니다.

Marc Chagall, *Les Amoureux aux Coquelicots*, 1948-1952
마르크 샤갈, 〈양귀비꽃과 연인〉

The darker the night,
*the brighter the stars.*

_Fyodor Mikhailovich Dostoevsky

밤이 어두울수록 별은 더 밝아진다.

_표도르 도스토옙스키

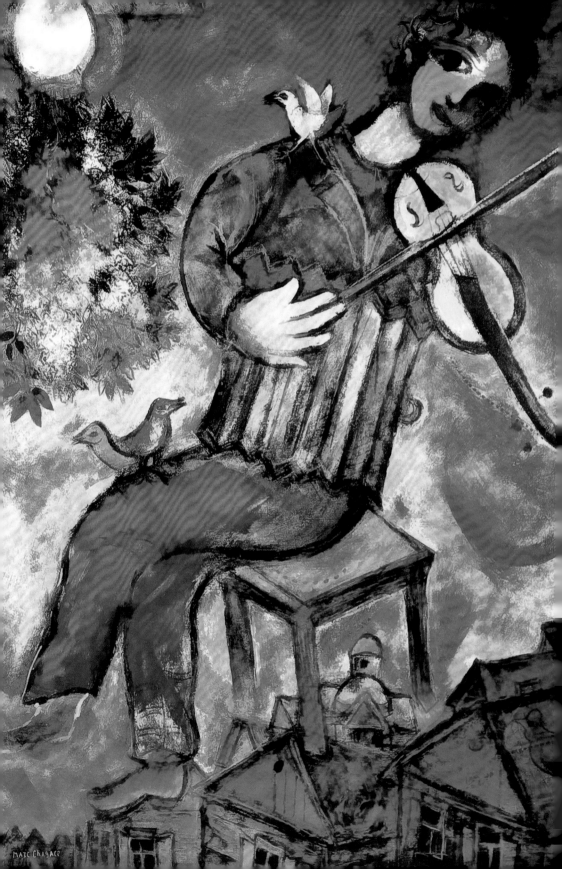

Franz von Stuck, *The Evening Star*, 1911
프란츠 폰 슈투크, 〈저녁별〉

IF YOU COULD SAY
IT IN WORDS,
THERE WOULD BE
NO REASON TO
PAINT.

_Edward Hopper

말로 할 수 있다면 그림을 그릴 이유가 없다.

_에드워드 호퍼

Franz von Stuck, *Falling Stars*, 1912
왼쪽: 프란츠 폰 슈투크, 〈별똥별〉

Stanislav Yulianovich Zhukovsky, *Winter Night*, 1931
위: 스타니슬라프 주콥스키, 〈겨울밤〉

# 짙은 어둠 속에서 비로소 빛나는 밤

이렇게 101가지 다양한 밤을 만나 봤습니다. 어떠셨나요? 여러분의 마음과 같은 밤하늘을 발견하셨나요? 참 신기하죠. 같은 눈으로 바라봤지만 101가지 밤이 다 다르다는 것이요.

저에게도 가장 행복했던, 잊지 못할 밤이 있습니다. 마치 〈퐁뇌프의 꽃가게〉 속 밤과 같은 날이었습니다. 세상에 이런 로맨틱한 밤만 있으면 얼마나 좋을까요? 하지만 살다 보면 슬픔으로 가득 찬 밤도 맞이할 수밖에 없습니다. 모든 것이 무채색이 되는 밤 또한 제 안에 존재합니다. 펑펑 울며 집으로 걸어간 그날 밤, 세상의 모든 색이 사라지는 경험을 했죠. 이 밤들은 가슴속 깊은 곳에 가라앉아 있다 문득 수면 위로 떠오르곤 합니다. 그날은 술 한잔하는 날이기도 하죠. 생각해보면 두 밤 모두 저를 더 성숙한 사람으로 만들어줬습니다.

화가들의 삶에서 배웁니다. 결국 슬픔을 겪어본 자가 행복도 더 깊이 느낄 수 있다는 것을요. 빛나는 별의 배경에는 어둠이 마땅하다는 말처럼, 그림도 마찬가지입니다. 어둠의 농도를 이해할 때 비로소 빛을 더 아름답게 표현할 수 있게 되죠. 결국 세상엔 모든 것이 공존하는 듯합니다. 그러니 혹여 현재의 밤이 무채색이라 해도 너무 슬퍼하지 않으셨으면 합니다. 이제 그 캔버스에 색이 칠해질 일만 남아 있다는 것이니까요.

잠들기 전 이 책 속의 밤을 종종 꺼내 보셨으면 좋겠습니다. 당시의 감정에 따라 마음이 가는 밤이 달라질 테니까요. 그게 이 책의 매력 아닐까요? 그럼 오늘 여러분의 밤이 고흐의 〈별이 빛나는 밤〉처럼 희망이 가득하길 바라며 글을 마치겠습니다. 감사합니다.

Stanislav Yulianovich Zhukovsky, *Easter Night*, Unknown
스타니슬라프 주콥스키, 〈부활절 밤〉

# CREDITS
작품 출처

# 화가가 사랑한 밤

**초판 1쇄 발행** 2024년 9월 15일
**초판 2쇄 인쇄** 2024년 10월 5일

**지은이** 정우철

**발행인** 유영준
**편집팀** 한주희, 권민지, 임찬규
**마케팅** 이운섭
**디자인** 형태와내용사이
**인쇄** 두성P&L
**발행처** 오후의서재
**출판신고** 제2017-000130호(2017년 1월 11일)

**주소** 서울시 강남구 봉은사로16길 14, 나우빌딩 4층 쉐어원오피스(우편번호06124)
**전화** (02)554-2948
**팩스** (02)554-2949
**홈페이지** www.wisemap.co.kr

©정우철, 2024
**ISBN** 979-11-981461-5-1 (03600)